정복

故 · 語

고사성어

펜글씨 교본

엮은이 **김 영 배**

ᴋ 도서
출판 **학은미디어**

머리말

 언변이 좋은 사람은 다정함이 있고, 유머를 잘하는 사람은 인기가 있고, 글 잘 쓰는 사람은 신뢰가 있습니다. 언변과 유머와 글재주 속에 처세의 지혜가 있어 덕이 생성되고 그 사람의 인격이 자신도 모르게 표출되어, 사회에서 보다 많은 기회가 주어집니다. 고사성어는 옛것이라고만 치부할 수 없는 것이, 우리 주변에는 많은 웅변가들이 있는데 고사성어가 때로는 그들의 숨은 무기가 되기도 하고, 현실에 부응하는 인성교육과 처세의 교과서로 활용되기도 합니다. 최근 들어 고사성어에 관심을 기울이는 분들이 많아진 것은 바로 그 때문입니다.

 본 교본에 실린 표제어의 고사성어는 각종 시험에 출제되었거나 차기 문제로 예상되는 것들을 정선한 것들이고, 하단의 이외 고사성어는 부족한 부분을 보완하여 학습할 수 있도록 추가로 정선한 것들입니다.

 여러 공중파 방송 매체에서도 한자와 고사성어를 퀴즈화하여 각광을 받고 있는 터라, 학부모님과 자녀들이 함께 필수 고사성어를 다정하게 익힐 수 있도록 구성하여 부모와 자식 간의 대화의 실마리를 도모케 하였습니다.

 본 〈고사성어〉 교본이 인성교육과 가정화목에 유익한 책이 되리라 믿어 의심치 않습니다.

 끝으로, 여러분들이 목적한 바 노력들이 지대한 성과 있으시길 기원하며 건투를 빌어 마지않습니다.

엮은이 김 영 배

일반적인 한자의 필순

1 위에서 아래로
위를 먼저 쓰고 아래는 나중에

一 二 三, 一 丁 工

2 왼쪽에서 오른쪽으로
왼쪽을 먼저, 오른쪽을 나중에

丿 刂 川, 丿 亻 亻 代 代

3 밖에서 안으로
둘러싼 밖을 먼저, 안을 나중에

丨 冂 月 日, 丨 冂 冂 用 田

4 안에서 밖으로
내려긋는 획을 먼저, 삐침을 나중에

丿 小 小, 一 二 丁 示

5 왼쪽 삐침을 먼저
① 左右에 삐침이 있을 경우

丿 小 小, 一 十 土 圭 幸 赤 赤

② 삐침 사이에 세로획이 없는 경우

丿 尸 尸 尺, 亠 六 六

6 세로획을 나중에
위에서 아래로 내려긋는 획을 나중에

丨 冂 冂 中, 丨 冂 日 日 甲

7 가로 꿰뚫는 획은 나중에
가로획을 나중에 쓰는 경우

乙 女 女, 一 了 子

8 오른쪽 위의 점은 나중에
오른쪽 위의 점을 맨 나중에 찍음

一 ナ 大 犬, 一 二 干 王 式 式

9 책받침은 맨 나중에
一 丆 斤 斤 近 近

丷 半 半 关 关 送 送

10 가로획을 먼저
가로획과 세로획이 교차하는 경우

一 十 十 古 古, 一 十 圭 声 志

一 十 ナ 支, 一 十 土

一 二 丰 才 末, 一 十 卄 世 共 共

11 세로획을 먼저
① 세로획을 먼저 쓰는 경우

丨 冂 巾 由 由, 丨 冂 冂 用 田

② 둘러싸여 있지 않은 경우에는 가로획을 먼저 쓴다.

一 丁 千 王, 丶 亠 十 圭 主

12 가로획과 왼쪽 삐침
① 가로획을 먼저 쓰는 경우

一 ナ 七 左 左, 一 ナ 右 右 在

② 위에서 아래로 삐침을 먼저 쓰는 경우

丿 ナ 才 右 右, 丿 ナ 右 有 有

✖ 例外의 것들도 많지만 여기에서의 漢字 筆順은 대개 一般的으로 널리 쓰이는 것임.

불후의 세계명언

인생은 한 권의 책과 같다. 어리석은 사람은 책장을 아무렇게나 넘기지만, 현명한 사람은 한 장 한 장 공들여 읽는다. 현명한 이는 그 책을 단 한 번밖에 읽을 수 없다는 것을 알고 있기 때문이다. **-장 파울**(독일 소설가)

家給人足	可東可西	刻骨難忘
가급인족 : 집집마다 살림이 넉넉하고 사람마다 의식이 풍족함을 이르는 말.	**가동가서** : 「가이동 가이서」의 준말로 이렇게 할 만도 하고 저렇게 할 만도 하다는 말.	**각골난망** : 은혜를 마음속 깊이 새겨 잊지 않음을 이르는 말.

家	給	人	足	可	東	可	西	刻	骨	難	忘
집 가	줄 급	사람 인	발 족	옳을 가	동녘 동	옳을 가	서녘 서	새길 각	뼈 골	어려울 난	잊을 망
家	給	人	足	可	東	可	西	刻	骨	難	忘

精選 以外의 기출·예상 고사성어

- **苛斂誅求**(가렴주구) : 조세 등을 가혹하게 징수하고 강제로 청구하여 국민을 괴롭힌다는 말.
- **佳人薄命**(가인박명) : 대체로 아름다운 여자일수록 수명이 짧다는 말.
- **角者無齒**(각자무치) : 「뿔 있는 자는 이가 없다」는 뜻으로, 한 사람이 복과 재주를 함께 가질 수 없다는 말.

시사 경제 용어

● 블랙 먼데이(Black Monday)
암흑의 월요일. 1987년 10월 19일 월요일 뉴욕의 다우존스 평균 주가가 하루에 전날 대비 22.6%인 508포인트가 폭락한 데서 붙여진 이름.

感慨無量 | 甘言利說 | 改過遷善

감개무량 : 어떤 사물이나 처지에 대한 회포의 느낌이 한이 없음을 이르는 말.

감언이설 : 남에게 비위를 맞춰 달콤한 말로 이로운 조건을 거짓으로 붙여 꾀는 말.

개과천선 : 지난날의 허물이나 과오를 뉘우치고 고쳐 착하게 됨을 이르는 말.

感	慨	無	量	甘	言	利	說	改	過	遷	善
느낄 **감**	슬퍼할 **개**	없을 **무**	헤아릴 **량**	달 **감**	말씀 **언**	이로울 **리**	말씀 **설**	고칠 **개**	지날 **과**	옮길 **천**	착할 **선**

精選 以外의 기출·예상 고사성어

● 刻舟求劍(각주구검) : 시세의 변천도 모르고 낡은 것만 고집하는 어리석음을 비유하는 말.
● 肝膽相照(간담상조) : 간과 담이 훤히 비칠 정도로 서로 마음을 터놓고 사귄다는 말.
● 間不容髮(간불용발) : 「머리털 한 올마저 들어갈 틈조차 없다」는 뜻으로 사태가 매우 위급함을 이르는 말.

불후의 세계명언

반드시 이겨야 하는 것은 아니지만, 진실할 필요는 있다. 반드시 성공해야 하는 것은 아니지만, 소신을 가지고 살아야 할 필요는 있다.
─링컨(미국 대통령)

蓋世之才				牽强附會				見利思義			
개세지재 : 세상을 능히 다스릴 만한 뛰어난 재기(才氣)나 그 인재를 이르는 말.				견강부회 : 이론이나 이유 등을 자기 쪽이 유리하도록 끌어 붙임을 이르는 말.				견리사의 : 몰염치한 사람이 눈 앞에 이익이 보일 때만 의리를 생각한다고 이르는 말.			
蓋	世	之	才	牽	强	附	會	見	利	思	義
덮을 개	인간 세	갈 지	재주 재	끌 견	굳셀 강	붙을 부	모을 회	볼 견	이로울 리	생각 사	옳을 의
蓋	世	之	才	牽	强	附	會	見	利	思	義

精選 以外의 기출·예상 고사성어

● 渴者易飮(갈자이음) : 「목마른 사람은 탁한 물이라도 만족한다」는 뜻으로, 궁핍한 사람은 이것저것 가리지 않는다는 말.

● 蓋棺事定(개관사정) : 시체를 관에 넣고 뚜껑을 덮고 난 후에야 비로소 그 사람의 가치를 알 수 있다는 말.

● 開門納賊(개문납적) : 「문을 열어 놓고 도둑을 맞는다」는 뜻으로, 제 스스로 화를 만듦을 이르는 말.

시사 경제 용어

● **서킷 브레이크(circuit brake)제도**
주식거래 중단 제도. 주식시장에서 주가의 등락폭이 갑자기 커질 경우 시장에 미치는 영향을 완화하기 위해 주식매매를 일시 정지하는 제도. 이는 지난 1987년 미국에서 최악의 주가 폭락이 발생한 블랙 먼데이 이후 주식시장의 붕괴를 막기 위해 도입된 것임.

犬馬之勞	見物生心	見危授命
견마지로 : 나라에 충성을 다하여 개와 말처럼 애쓰고 노력함을 이르는 말.	**견물생심** : 「사람이 물건을 보면 욕심이 생긴다」는 뜻의 말.	**견위수명** : 인재 등이 나라가 위태로울 때 목숨을 아끼지 않고 나라를 위하여 싸움을 말함.

犬	馬	之	勞	見	物	生	心	見	危	授	命
개 **견**	말 **마**	갈 **지**	수고할 **로**	볼 **견**	만물 **물**	날 **생**	마음 **심**	볼 **견**	위태할 **위**	줄 **수**	목숨 **명**

精選 **以外의 기출·예상** **고사성어**

● 客反爲主(객반위주) : 「손이 도리어 주인이 된다」는 뜻으로, 손님이 마치 주인인 체한다는 말. (비)主客顚倒(주객전도)
● 去頭截尾(거두절미) : 「머리와 꼬리를 자른다」는 뜻으로, 전후의 사설을 빼고 요점만 말하겠다고 이르는 말.
● 居安思危(거안사위) : 편안하고 풍요로울 때, 가난해지거나 위급할 때를 생각하고 경계하여야 한다는 말.

불후의 세계명언

현명한 사람은 모든 것을 자신의 내부에서 찾고, 어리석은 사람은 모든 것을 타인에게서 찾는다.

─공자(중국 춘추 시대 사상가 · 학자)

結 草 報 恩	結 者 解 之	謙 讓 之 德
결초보은 : 죽어서 혼령이 되어서도 남으로부터 받은 은혜를 잊지 않고 갚는다는 말.	**결자해지** : 끈을 얽어맨 자가 그 끈을 풀어야 한다는 말로 자기가 저지른 일은 자기가 해결해야 된다는 말.	**겸양지덕** : 겸손하고 사양하는 아름다운 덕성을 이르는 말.

結	草	報	恩	結	者	解	之	謙	讓	之	德
맺을 **결**	풀 **초**	갚을 **보**	은혜 **은**	맺을 **결**	놈 **자**	풀 **해**	갈 **지**	겸손할 **겸**	사양할 **양**	갈 **지**	큰 **덕**

精選	以外의 기출 · 예상	고사성어

- 乾坤一擲(건곤일척) : 한 나라 또는 자신에 대한 운명과 흥망을 걸고 한 판으로 승부나 성패를 겨룸.
- 擊節嘆賞(격절탄상) : 무릎을 탁 치면서 어떤 이의 쾌거 따위를 탄복하여 칭찬함을 이르는 말.
- 見蚊拔劍(견문발검) : 모기를 보고 어리석게 칼을 뺌. 곧 하찮은 일에 안절부절못함을 비유한 말.

시사 경제 용어

● **그레샴의 법칙(Gresham's law)**
'악화(惡貨)는 양화(良貨)를 구축한다' 는 말로 유명한 법칙. 영국의 토머스 그레샴이 16세기에 제창한 학설로, 어느 한 사회에서 두 화폐가 동일한 가치를 갖고 함께 유통될 경우 악화만이 그 명목가치로 유통되고 양화는 재보로 장식되거나 사람들이 가지고 내놓지 않아 유통에서 없어지고 만다는 것이다.

輕擧妄動	驚天動地	鷄口牛後
경거망동 : 경솔하고 망녕된 어리석은 행동을 이르는 말.	경천동지 : 하늘이 놀라고 땅이 흔들릴 만큼 세상을 몹시 놀라게 함을 이르는 말.	계구우후 : 닭의 부리와 소의 꼬리라는 말로, 큰 단체의 꼴찌보다는 작은 단체의 우두머리가 되라는 말.

輕	擧	妄	動	驚	天	動	地	鷄	口	牛	後
가벼울 경	들 거	망녕될 망	움직일 동	놀랄 경	하늘 천	움직일 동	땅 지	닭 계	입 구	소 우	뒤 후

精選 以外의 기출·예상 고사성어

- **犬猿之間(견원지간)** : 서로 사이가 좋지 않은 개와 원숭이의 사이에 비유하여 서로 앙숙인 사람을 이르는 말.
- **堅忍不拔(견인불발)** : 어떤 외세에도, 또는 외압에도 굳게 참고 버티어 마음이 흔들리지 않음을 이르는 말.
- **兼人之勇(겸인지용)** : 혼자서 몇 사람쯤은 능히 대적할 만한 용기를 이르는 말.

불후의 세계명언

자기에게 이로울 때만 남에게 친절하고 어질게 대하지 마라. 지혜로운 사람은 이해관계를 떠나서 누구에게나 친절하고 어질게 대한다. 어진 마음 그 자체가 자기 스스로에게 따스한 체온이 되기 때문이다. **-파스칼**(프랑스 사상가·수학자·물리학자)

鷄卵有骨				孤軍奮鬪				孤立無援			
계란유골 : 「달걀에도 뼈가 있다」는 뜻으로, 공교롭게 일에 방해됨을 이르는 말.				고군분투 : 열악한 환경에서 누구의 도움도 없이 힘에 겨운 일을 해나감을 이르는 말.				고립무원 : 주변에 도와주는 사람 없이 고립되어 의지할 곳이 없는 외로운 처지를 이르는 말.			
鷄	卵	有	骨	孤	軍	奮	鬪	孤	立	無	援
닭 계	알 란	있을 유	뼈 골	외로울 고	군사 군	떨칠 분	싸울 투	외로울 고	설 립	없을 무	도울 원

精選 以外의 기출·예상 고사성어

- 經國濟世(경국제세) : 나라를 잘 다스려서 도탄에 빠진 백성을 구제한다는 말.
- 傾國之色(경국지색) : 군왕이 혹하여 나라가 뒤집혀도 모를 미인.
 나라 안에 으뜸가는 미인. (비)傾城之美(경성지미)
- 耕當問奴(경당문노) : 「농사일은 모름지기 머슴에게 물어야 한다」는 뜻으로,
 모든 일은 전문가 이상 갈 수 없다는 말.

시사 경제 용어

● **영업이익**

영업이익이란 매출액에서 매출원가를 빼고 얻은 매출총이익에서 다시 일반 관리비와 판매비를 뺀 것을 말한다. 쉽게 말해서 영업으로 벌어들인 영업수익에서 영업을 위해 지출한 영업비용을 뺀 금액을 말한다.

姑息之計	苦肉之策	孤掌難鳴
고식지계 : 당면한 문제에 있어서 근본적인 해결책이 아닌 임시 방편의 계책을 이르는 말.	**고육지책** : 상대방을 속이기 위해서 자신의 몸을 괴롭혀 가면서까지 속이는 계책을 말함.	**고장난명** :「외손뼉이 우랴」라는 뜻으로, 혼자 힘으로 일이 잘 안됨을 비유하는 말.

姑	息	之	計	苦	肉	之	策	孤	掌	難	鳴
시어미 고	쉴 식	갈 지	셈할 계	괴로울 고	고기 육	갈 지	꾀 책	외로울 고	손바닥 장	어려울 난	울 명

精選 以外의 기출·예상 고사성어

● **傾危之士**(경위지사) : 나라를 위태로움에 빠지게 하리만큼 사악하고 궤변에 능한 사람을 이르는 말.
● **敬而遠之**(경이원지) : 겉으로는 공경하나 속으로는 멀리함. 존경하기는 하되 가까이하지는 아니함.(준)경원(敬遠)
● **故老相傳**(고로상전) : 늙은 어르신들의 말씀으로 전하여 옴을 뜻하는 말로 어른들의 관록을 이름.

불후의 세계명언

다른 사람을 칭찬한다고 해서 내가 낮아지는 것은 아니다. 도리어 나를 상대방과 같은 위치에 끌어올려 놓는 것이 된다.
—괴테(독일 작가)

苦盡甘來	骨肉相爭	過恭非禮
고진감래 : 쓴것이 다하면 단것이 온다는 뜻으로, 곧 고생이 끝나면 영화가 온다는 말.(반)흥진비래(興盡悲來)	**골육상쟁** : 「뼈와 살이 서로 싸운다」는 뜻으로, 동족끼리 서로 싸움을 비유한 말.	**과공비례** : 「지나친 공손은 도리어 예의가 아니다」는 뜻으로, 공손도 과하면 안된다 이르는 말.

苦	盡	甘	來	骨	肉	相	爭	過	恭	非	禮
괴로울 고	다할 진	달 감	올 래	뼈 골	고기 육	서로 상	다툴 쟁	지날 과	공경할 공	아닐 비	예도 례

精選 以外의 기출·예상 고사성어

- **鼓腹擊壤(고복격양)** : 배를 두드리고 흙덩이를 치며 논다는 뜻으로, 입을 옷과 먹을 것이 풍부하여 안락하게 태평세월을 즐김을 이르는 말.
- **固執不通(고집불통)** : 마음 씀씀이가 매우 고집스럽고 융통성이 없음을 이르는 말.
- **曲學阿世(곡학아세)** : 학문의 정도를 벗어난 사악한 지식으로 세상 사람들에게 아첨하고 현혹함을 이르는 말.

시사 경제 용어

● 공기업(公企業)
정부가 직간접적으로 투자하고 있는 공공적 성격의 기업으로 국가가 소유권을 갖거나 통제하는 기업을 말한다. 국내에서 공기업은 출자 주체에 따라 국가공기업과 지방공기업으로 분류된다. 국가공기업은 정부기업, 정부투자기관, 정부출자기관, 정부투자기관 출자회사로 구분됨.

誇大妄想 | 過猶不及 | 教學相長

과대망상 : 무리하게 과장된 것을 믿는 허황이 많은 사람을 이르는 말.

과유불급 : 어떤 사물이 정도를 지나침은 도리어 미치지 못한 것과 같다는 말.

교학상장 : 가르치는 이나 배우는 이 양쪽 모두 학업을 서로 증진시킨다는 말.

誇	大	妄	想	過	猶	不	及	教	學	相	長
자랑할 과	큰 대	망녕될 망	생각할 상	지날 과	오히려 유	아닐 불	미칠 급	가르칠 교	배울 학	서로 상	길 장

精選 以外의 기출·예상 고사성어

● 公明正大(공명정대) : 마음이 공명하고 조금도 사사로움이 없이 바름을 이르는 말.
● 空行空返(공행공반) : 「행한 것이 없으면 소득도 없다」라는 뜻으로, 생각만 있고 행동이 없으면 돌아오는 것이 없다는 말.
● 官紀肅正(관기숙정) : 「관청의 기강을 바로잡는다」는 뜻으로, 문란한 관청의 규율을 바로잡는다는 말.

불후의 세계명언

누구든지 화를 낼 수 있다. 그것은 매우 쉬운 일이다. 그러나 올바른 대상에게 올바른 정도로, 올바른 때에, 올바른 목적을 가지고, 올바른 방식으로 화를 내는 것은 누구나 할 수 있는 일이 아니며, 결코 쉽지도 않다. —아리스토텔레스(고대 그리스 철학자)

救 國 干 城	口 蜜 腹 劍	口 尚 乳 臭
구국간성 : 나라를 위기에서 구하고 지키려는 믿음직한 군인이나 인물 등을 이르는 말.	**구밀복검** :「입에는 꿀, 뱃속에는 칼」이라는 뜻으로, 말은 정답게 하나 속으로는 해칠 생각이 있음.	**구상유취** :「입에서 아직 젖내가 난다」는 뜻으로, 언어와 행동이 매우 어리고 유치함을 일컬음.

救	國	干	城	口	蜜	腹	劍	口	尚	乳	臭
구원할 **구**	나라 **국**	방패 **간**	재 **성**	입 **구**	꿀 **밀**	배 **복**	칼 **검**	입 **구**	오히려 **상**	젖 **유**	냄새 **취**

精選 **以外의 기출·예상** **고사성어**

- 管中之天(관중치천) :「대롱구멍으로 하늘을 본다」는 뜻으로,「정중지와(井中之蛙)」의 우물 안 개구리와 같은 말.
- 巧言令色(교언영색) : 남의 환심을 사기 위하여 아첨하는 교묘한 말과 보기좋게 꾸미는 얼굴빛을 말함.
- 九曲肝腸(구곡간장) :「구불구불한 창자」란 뜻으로, 시름이 쌓이고 쌓인 사무친 마음속을 이르는 말.

● **준도시지역**
도시지역에 준하여 토지의 이용과 개발이 가능한 땅으로서 주민의 생활공간, 관광 휴양시설, 농공단지 등을 건립할 수 있는 지역으로 용적률은 준농림지역의 2배인 200%를 적용받음.

口耳之學	群鷄一鶴	群衆心理
구이지학 : 남에게 들은 말을 자기 말인 양 남에게 이야기하는 정도의 비천한 학문을 이르는 말.	**군계일학** : 많은 닭 속의 한 마리 학이라는 뜻으로, 곧 많은 사람 중 가장 뛰어난 인물을 말함.	**군중심리** : 많은 사람들이 자제력을 잃고 쉽사리 다른 사람의 언동에 휩쓸리는 대중심리를 말함.

口	耳	之	學	群	鷄	一	鶴	群	衆	心	理
입 구	귀 이	갈 지	배울 학	무리 군	닭 계	한 일	두루미 학	무리 군	무리 중	마음 심	이치 리

精選	以外의 기출 · 예상	고사성어

- 九折羊腸(구절양장) : 세상일이 매우 복잡하여 살아가기가 어려움을 비유하는 말.
- 求之不得(구지부득) : 어떤 것을 구하려고 해도 구할 수 없거나 얻을 수 없음을 이르는 말.
- 軍令泰山(군령태산) : 군대의 명령은 태산같이 무거움을 이르는 말.

불후의 세계명언

성공한 사람은 더욱더 성공하는 경향이 있다. 왜냐하면 그들은 항상 성공을 생각하기 때문이다.

ー트레이시(캐나다 경영 컨설턴트)

窮 餘 之 策	權 謀 術 數	勸 善 懲 惡
궁여지책 : 처지나 상황이 위태하고 궁색한 끝에 나오는 계책을 이르는 말.	**권모술수** : 그때 그때의 상황에 따라 변통성 있게 둘러 맞추는 모략이나 술수를 이르는 말.	**권선징악** : 착한 행실을 권장하고 나쁜 행실을 징계함을 이르는 말.

窮	餘	之	策	權	謀	術	數	勸	善	懲	惡
궁할 **궁**	남을 **여**	갈 **지**	꾀 **책**	권세 **권**	꾀할 **모**	재주 **술**	셈 **수**	권할 **권**	착할 **선**	징계할 **징**	악할 **악**

精選	以外의 기출·예상	고사성어

- **群雄割據**(군웅할거) : 많은 영웅들이 지역을 갈라서 자리잡고 서로 세력을 다툼을 이르는 말.
- **窮鳥立懷**(궁조입회) : 「쫓긴 새가 품안에 날아든다」는 뜻으로, 곤궁한 사람이 와서 의지함을 이르는 말.
- **貴人賤己**(귀인천기) : 군자는 관용과 어진 마음을 늘 지니기 때문에 남을 높이고 자신을 낮출 줄 안다는 말.

● **개발(계획)허가제**
토지소유권은 인정하되 개발 행위나 개발 계획은 정부의 허가를 받도록 해
건축 행위 등이 이뤄지는 제도를 말함. 건축 자유 원칙에 기초한 용도지역제
와 달리 부자유를 원칙으로 하고 국가가 일정한 계획, 기준에 따라 건축허가
를 허용하는 제도로 주로 유럽국가에서 시행되고 있음.

捲土重來	近墨者黑	金科玉條
권토중래 : 한번 패하였다가 세력을 회복하여 다시 쳐들어옴을 이르는 말.	**근묵자흑** : 「먹을 가까이하면 검어진다」는 고사로, 악한 이에게 가까이하면 악에 물들기 쉽다는 말.	**금과옥조** : 아주 귀중한 법칙이나 규범 따위를 이르는 말.

捲	土	重	來	近	墨	者	黑	金	科	玉	條
걷을 권	흙 토	무거울 중	올 래	가까울 근	먹 묵	놈 자	검을 흑	쇠 금	과목 과	구슬 옥	가지 조

🌂 **精選** **以外의 기출·예상** **고사성어**

● 克己復禮(극기복례) : 지나친 과욕을 누르고 예의범절을 좇아 행하는 바른 행실을 이르는 말.
● 金蘭之契(금란지계) : 친구 사이의 매우 두터운 정과 우의를 이르는 말로 「금란지교(金蘭之交)」와 같은 뜻.
● 今昔之感(금석지감) : 지금과 예전을 비교하여 받는 느낌을 이르는 말.

불후의 세계명언

과거는 과거다. 과거보다는 미래가 더 중요하다. 미래보다는 현재가 더 중요하다. 현재보다는 오늘이 더 중요하다. 오늘보다는 지금이 더 중요하다. 지금과 오늘을 소중히 여기고, 이것이 자기 자신을 위해서 있다고 굳게 믿자. **-모루아**(프랑스 작가)

錦上添花				今時初聞				錦衣還鄉			
금상첨화 : 비단 위에 꽃을 더함. 곧 좋은 일에 더 좋은 일이 겹침.(반) 雪上加霜(설상가상)				**금시초문** : 어떤 사실 따위를 지금에야 처음 들어 알게 되었음을 이르는 말.				**금의환향** : 타지에서 성공하여 자기 고향으로 돌아가거나 돌아옴을 이르는 말.			
錦	上	添	花	今	時	初	聞	錦	衣	還	鄉
비단 **금**	위 **상**	더할 **첨**	꽃 **화**	이제 **금**	때 **시**	처음 **초**	들을 **문**	비단 **금**	옷 **의**	돌아올 **환**	시골 **향**

- 金城鐵壁(금성철벽) : 경비가 매우 삼엄하고 견고한 성벽을 이르는 말.
- 起居萬福(기거만복) : 대개 서간문 후미에 자주 쓰이는 말로, 변함없이 많은 복을 받으라고 이르는 말.
- 氣高萬丈(기고만장) : 펄펄 뛰리만큼 성이 나 있거나, 우쭐하여 기세가 대단함을 이르는 말.

● **경제4단체**
재계(財界)의 이익을 대변하고 대정부 압력단체 역할을 수행하는 단체들로 전국경제인연합회, 대한상공회의소, 한국무역협회, 중소기업협동조합중앙회를 지칭함. 그 중 전경련만이 순수 민간단체이고, 나머지 3단체는 법정단체 내지 반관반민(半官半民)단체임.

金枝玉葉	起死回生	亂臣賊子
금지옥엽 : 금가지와 옥잎사귀처럼 귀엽게 키우는 보물 같은 귀여운 자식을 이르는 말.	**기사회생** : 중병이나 위급한 상황에서 죽을 뻔하다가 겨우 살아남을 이르는 말.	**난신적자** : 나라를 어지럽히는 신하나 불충·불효한 자들의 무리를 이르는 말.

金	枝	玉	葉	起	死	回	生	亂	臣	賊	子
쇠 **금**	가지 **지**	구슬 **옥**	잎 **엽**	일어날 **기**	죽을 **사**	돌아올 **회**	날 **생**	어지러울 **란**	신하 **신**	도둑 **적**	아들 **자**

精選	**以外의 기출·예상**	**고사성어**

- 奇想天外(기상천외) : 보통으로는 짐작할 수 없으리만큼 생각이 기발하고 엉뚱함을 이르는 말.
- 奇巖怪石(기암괴석) : 산이나 계곡 따위의 기이하고 괴상하게 생긴 바위와 돌 등을 이르는 말.
- 難兄難弟(난형난제) : 「누가 형인지 아우인지 어렵다」는 뜻으로, 두 사물의 우열을 판단하기 어렵다는 말.

불후의 세계명언

친절은 세상을 아름답게 만든다. 모든 비난을 해결한다. 얽힌 것을 풀어헤치고, 어려운 일을 쉽게 만들고, 암담한 것을 즐거움으로 바꾼다.
－**톨스토이**(러시아 작가)

内憂外患	勞心焦思	綠陰芳草
내우외환 : 나라 안의 걱정거리와 나라 밖으로부터 오는 환란, 곧 온갖 근심걱정을 말함.	**노심초사** : 마음속으로 애를 쓰며 안절부절못하고 속을 태움을 이르는 말.	**녹음방초** :「푸른 나무들의 그늘과 꽃다운 풀」이란 뜻으로, 곧 여름의 자연 경관을 이르는 말.

内	憂	外	患	勞	心	焦	思	綠	陰	芳	草
안 내	근심 우	바깥 외	근심 환	수고할 로	마음 심	그을릴 초	생각 사	푸를 록	그늘 음	꽃다울 방	풀 초

内 憂 外 患 勞 心 焦 思 綠 陰 芳 草

精選 以外의 기출·예상 고사성어

● **南柯一夢**(남가일몽) : ①깨고 나서 섭섭한 허황된 꿈. ②덧없이 지나간 한때의 헛된 부귀나 행복을 이르는 말.
● **老馬之知**(노마지지) :「늙은 말의 경험에 의한 지혜」란 뜻으로, 경험으로 말하는 노인의 지혜라는 말.
● **怒發大發**(노발대발) : 대개 웃어른이 아랫사람의 잘못에 크게 성을 내는 형상을 일컬음.

● 관치금융(官治金融)
정부가 금융을 지배하는 것을 뜻한다. 우리나라는 과거 국가 주도의 경제성장을 거듭하면서 정부가 금융기관을 장악해 왔는데 IMF 이후 본격적으로 관치금융에 대한 비판이 이루어졌다. 외환위기로부터 시작된 경제위기는 금융시장의 혼란을 초래했다.

시사 경제 용어

論功行賞　弄假成眞　累卵之勢

논공행상 : 공적의 크고 작음을 따져 그에 알맞은 상을 줌을 이르는 말.

농가성진 : 장난삼아 한 것이 진심으로 한 것같이 됨을 이르는 말. (동)가롱성진(假弄成眞)

누란지세 : 새알을 쌓아 놓은 것처럼 매우 위태로운 형세를 이르는 말.

論	功	行	賞	弄	假	成	眞	累	卵	之	勢
논의할 론	공 공	행할 행	상줄 상	희롱할 롱	거짓 가	이룰 성	참 진	여러 루	알 란	갈 지	기세 세

精選　以外의 기출·예상　고사성어

● 怒者逆德(노자역덕) : 시시비비를 떠나 사람이 노하게 되면 싸우게 되므로 역덕이라고 이른다는 말.
● 老婆心切(노파심절) : 「노파심」이라고 줄여서 말하기도 하는 말로, 남을 지나치게 걱정함을 이름. 노함은 곧 도리에 어긋난 행동이라는 말.
● 累卵之危(누란지위) : 새알을 쌓아 올린 것처럼 위태로움을 이르는 말로, 「누란지세」와 같은 뜻.

불후의 세계명언

사람들이 대체로 정직하게 말하는 것은 신으로부터 거짓말을 금지당해서가 아니다.
그 무엇보다도 거짓말을 하지 않는 편이 마음 편하기 때문이다.
−도스토옙스키(러시아 소설가)

能手能爛	多岐亡羊	多多益善
능수능란 : 아무리 어려운 일일지라도 훌륭한 솜씨로 능숙하게 처리해 내는 것을 이르는 말.	**다기망양** : 학문의 길은 여러 갈래로 그 진리를 얻기 어려움. 방침이 너무 많으면 도리어 갈 바를 모름.	**다다익선** : 많을수록 좋다는 뜻으로, 양이나 사람수·사물 따위에 쓰임.

能	手	能	爛	多	岐	亡	羊	多	多	益	善
능할 능	손 수	능할 능	빛날 란	많을 다	나눌 기	망할 망	양 양	많을 다	많을 다	더할 익	착할 선

精選 以外의 기출·예상 고사성어

- 能見難思(능견난사) : 눈으로 보고도 사리를 이해하기 어렵거나 그 이치를 설명하기 어렵다는 말.
- 多言數窮(다언수궁) : 쓸데없는 말이 많으면 곤경에 자주 빠지게 됨을 이르는 말.
- 多才多能(다재다능) : 사람이 재주도 많고 능력도 많음을 이르는 말로, 유능한 사람을 일컬음.

● 금융소득종합과세(金融所得綜合課稅)
낮은 세율로 분리과세하던 이자소득과 배당소득을 근로소득·사업소득 등의 다른 종합소득에 합산하여 누진세율을 적용함으로써 부의 재분배를 촉진하고 조세 형평성을 실현하기 위한 제도. 누진종합세율은 4천만 원을 넘는 금액에 따라 8~35%가 적용된다.

單刀直入	大器晩成	大同小異
단도직입 : 너절한 서두를 생략하고 요점이나 본론부터 말함을 이르는 말.	대기만성 : 「크게 될 사람은 늦게 이루어진다」는 뜻으로 이르는 말.	대동소이 : 「거의 같고 조금 다르다」는 뜻으로, 어떤 사물 따위가 서로 거의 비슷함을 이르는 말.

單	刀	直	入	大	器	晩	成	大	同	小	異
홀로 단	칼 도	곧을 직	들 입	큰 대	그릇 기	늦을 만	이룰 성	큰 대	한가지 동	작을 소	다를 이

精選	以外의 기출·예상	고사성어

● 丹脣皓齒(단순호치) : 「붉은 입술과 하얀 이」라는 뜻으로, 곧 아름다운 여자의 얼굴을 비유하여 이르는 말.
● 談笑自若(담소자약) : 근심이나 놀라운 일이 있음에도 태연하게 보통 때처럼 웃고 이야기함을 이르는 말.
● 堂狗風月(당구풍월) : 「서당개 삼 년이면 풍월을 읊는다」는 말로, 당구 삼년 폐풍월(堂狗三年吠風月)의 준말.

불후의 세계명언

절망하지 마라. 설혹 너의 형편이 절망하지 않을 수 없을지라도 절망은 하지 마라. 이미 끝장난 것 같아도 결국은 또 새로운 힘이 생겨나는 법이다. 최후에 모든 것이 정말로 끝장났을 때는 절망할 여유도 없지 않겠는가. **ㅡ카프카**(체코슬로바키아 태생 독일 소설가)

大悟覺醒				大義名分				獨不將軍			
대오각성 : 크게 통하여 큰 자아를 깨우치고 자기의 허물도 깨달음을 이르는 말.				**대의명분** : 모름지기 인간으로서 지켜야 할 큰 도리와 본분을 이르는 말.				**독불장군** : 「혼자서는 장군이 못된다」는 뜻으로, 남과 협조하며 살아야 한다고 이르는 속뜻의 말.			
大	悟	覺	醒	大	義	名	分	獨	不	將	軍
큰 대	깨달을 오	깨달을 각	술깰 성	큰 대	옳을 의	이름 명	나눌 분	홀로 독	아닐 불	장수 장	군사 군

精選 以外의 기출·예상 고사성어

- 大驚失色(대경실색) : 너무나 놀란 나머지 그 얼굴빛이 하얗게 질린다는 뜻으로, 실의나 혼절 직전의 경우를 이름.
- 大同團結(대동단결) : 많은 사람이나 여러 집단이 크게 하나로 뭉친다는 뜻으로, 큰 세력을 이룬다는 말.
- 大聲痛哭(대성통곡) : 어떤 통한의 일이나 비보 따위에 큰 목소리로 몹시 슬프게 욺을 이르는 말.

시사 경제 용어

● **공시지가**
국토 해양부 장관이 조사 · 평가하여 공시한 표준지의 단위 면적당 가격. 양도세 · 상속세 따위의 각종 토지 관련 세금의 과세 기준으로, 1989년 7월부터 시행되고 있다.

同價紅裳	同苦同樂	東征西伐
동가홍상 : 「같은 값이면 다홍치마」라는 뜻으로, 곧 이왕이면 좋은 것을 가진다는 말.	**동고동락** : 고통과 즐거움을 함께 함을 이르는 말.	**동정서벌** : 전쟁을 하여 여러 나라를 이곳 저곳 정벌(征伐)함을 이르는 말.

同	價	紅	裳	同	苦	同	樂	東	征	西	伐
한가지 동	값 가	붉을 홍	치마 상	한가지 동	괴로울 고	한가지 동	즐길 락	동녘 동	칠 정	서녘 서	칠 벌

精選 以外의 기출 · 예상 고사성어

- **大悟覺醒(대오각성)** : 과오나 번뇌 따위를 벗고 진리를 크게 깨닫는다는 뜻으로, 뉘우치고 회개함을 이름.
- **大義滅親(대의멸친)** : 큰 의리를 지키기 위하여 가족이나 친척을 돌보지 아니하고 우선함을 이르는 말.
- **德無常師(덕무상사)** : 사람이 덕을 닦는 데에는 일정한 스승이 없다는 뜻으로, 깨달음이 넓음을 이르는 말.

불후의 세계명언

이로운 친구는 바른말을 꺼리지 않고 언행에 거짓이 없으며, 지식을 앞세우지 않는 벗이니라. 해로운 친구는 허식이 많고 속이 비었으며, 외모치레만 하고 마음이 컴컴하며, 말이 많은 자이니라. **−공자**(중국 춘추 시대 사상가 · 학자)

同 病 相 憐	同 族 相 殘	燈 下 不 明
동병상련 : 같은 병을 앓는 사람끼리 서로 가엾게 여김. 처지가 비슷한 사람끼리 서로 도우며 위로함을 이름.	**동족상잔** : 「동족상쟁」, 「골육상쟁」과 같은 뜻으로 동족끼리 싸우는 것을 이르는 말.	**등하불명** : 「등잔 밑이 어둡다」는 뜻으로, 가까이 있는 것을 도리어 알아내기 어렵다는 말.

同	病	相	憐	同	族	相	殘	燈	下	不	明
한가지 **동**	병들 **병**	서로 **상**	불쌍할 **련**	한가지 **동**	겨레 **족**	서로 **상**	남을 **잔**	등잔 **등**	아래 **하**	아닐 **불**	밝을 **명**

精選 以外의 기출 · 예상 고사성어

- 道謀是用(도모시용) : 길 옆에 집을 짓는데 길 가는 사람에게 의견을 물으면 저마다 생각이 달라 집을 지을 수 없다는 뜻으로, 줏대가 없어서는 일을 해낼 수 없음을 이르는 말.
- 道傍苦李(도방고리) : 「시달리는 길가의 오얏나무」란 뜻으로, 사람에게 버림받음을 이르는 말.

시사 경제 용어

● 재무제표

기업이 한해동안 상품을 만들어 파는 등 여러 활동을 하면서 생긴 일들을 적어 놓은 장부를 말하며 회계전문가나 주식투자자들은 재무제표를 잘 이해하면 기업이 어떻게 운영되는지 알 수 있다. 재무제표는 대차대조표, 손익계산서, 현금흐름표를 들 수 있다. 여기에 이익잉여금처분계산서를 더해 4대 재무제표라고 부름.

燈火可親 馬耳東風 莫逆之友

등화가친 : 가을밤은 서늘하여 등불을 가까이에 두고 글 읽기에 좋다는 말.

마이동풍 : 남의 말을 귀담아 듣지 않고 무관심하게 흘려 버림을 뜻함.

막역지우 : 「서로 허물이 없는 우의」라는 뜻으로, 서로 뜻이 맞는 매우 가까운 벗을 이르는 말.

燈	火	可	親	馬	耳	東	風	莫	逆	之	友
등잔 등	불 화	옳을 가	친할 친	말 마	귀 이	동녘 동	바람 풍	아닐 막	거스를 역	갈 지	벗 우

精選 以外의 기출·예상 고사성어

● 桃園結義(도원결의) : 〈삼국지〉에 유비·관우·장비가 복숭아 무성한 도원에서 의형제를 맺고 생사를 같이하기로 했다는 고사.

● 道聽塗說(도청도설) : 길거리에 떠돌아다니는 뜬소문을 이르는 말.

● 同氣之親(동기지친) : 한 부모에게서 태어난 형제들의 친애함을 이르는 말.

불후의 세계명언

만일 우리에게 겨울이 없다면 봄은 그토록 즐겁지 않을 것이다. 우리들이 이따금 역경에 처하지 않는다면 성공은 그토록 환영받지 못할 것이다.

−브래드스트리트(미국 시인)

萬 古 風 霜	萬 事 休 矣	罔 極 之 恩
만고풍상 : 오랜 세월 동안 겪어온 온갖 고생이나 쓴 경험 따위를 이르는 말.	만사휴의 : 이제껏 처방으로 삼았던 모든 방법들이 헛되게 됨을 이르는 말.	망극지은 : 죽을 때까지 다할 수 없는 임금이나 부모의 크나큰 은혜를 가리키는 말.

萬	古	風	霜	萬	事	休	矣	罔	極	之	恩
일만 **만**	옛 **고**	바람 **풍**	서리 **상**	일만 **만**	일 **사**	쉴 **휴**	어조사 **의**	없을 **망**	다할 **극**	갈 **지**	은혜 **은**

萬	古	風	霜	萬	事	休	矣	罔	極	之	恩

精選 以外의 기출·예상 고사성어

● 棟樑之材(동량지재) : 한 집안이나 나라를 맡아 다스릴 만한 인재를 이르는 말. 줄여서 「동량」이라고도 함.
● 東問西答(동문서답) : 묻는 말에 아주 딴판인 엉뚱한 대답을 함을 이르는 말.
● 東奔西走(동분서주) : 사방팔방으로 매우 분주하게 돌아다님을 이르는 말.

● **기준시가**

아파트와 일정 규모 이상의 공동주택을 매도·상속·증여할 때 세금산정의 기준이 되는 형식적인 집값이다. 매년 국세청이 주택경기 및 경제정책을 반영해 상향 또는 하향 조정해 발표한다. 이는 현실적으로 일일이 주택의 실거래가격을 조사해 과세하는 것이 불가능하기 때문에 도입된 제도이다.

望洋之歎	孟母三遷	面從復背
망양지탄 : 「바다를 바라보고 하는 탄식」이란 뜻으로, 힘이 미치지 못하여 하는 탄식을 이르는 말.	**맹모삼천** : 맹자의 어머니가 자식을 바르게 가르치기 위하여 마땅한 곳을 찾아 세 번 이사를 했다는 고사.	**면종복배** : 겉으로는 따르는 척하나 마음 속으로는 싫어함을 이르는 말.

望	洋	之	歎	孟	母	三	遷	面	從	腹	背
바랄 망	큰바다 양	갈 지	탄식할 탄	맏 맹	어미 모	석 삼	옮길 천	낯 면	좇을 종	배 복	등 배

精選	以外의 기출·예상	고사성어

- **同床異夢**(동상이몽) : 「같은 잠자리에서 다른 꿈」이란 뜻으로, 겉으로는 행동이 같으면서 속으로는 딴 생각을 가진다는 말.
- **杜門不出**(두문불출) : 집안에서나 있고 밖에는 나가지 않음을 이르는 말.
- **得不補失**(득불보실) : 얻은 것으로 이미 잃은 것을 채우지 못한다는 말.

불후의 세계명언

돈은 구두쇠가 생각하는 만큼 귀한 것도 아니지만, 돈 없는 보통 사람이 얕잡아 볼 만큼 무익한 것도 아니다. 그것이 귀한 것은 그것을 옳게 얻기가 어렵기 때문이며, 옳게 얻은 것을 옳게 쓰기가 더더욱 어렵기 때문이다. ─카네기(미국 실업가)

名實相符	明若觀火	名山大川
명실상부 : 명성 또는 명분과 실상이 서로 들어맞음을 이르는 말. (반)명실상반(名實相反)	**명약관화** :「불을 보듯 뻔한 일」이라는 뜻으로, 더 말할 나위 없이 명백함을 이르는 말.	**명산대천** : 자연 풍광으로 이름난 유명한 산과 큰 내를 이르는 말.

名	實	相	符	明	若	觀	火	名	山	大	川
이름 명	열매 실	서로 상	부신 부	밝을 명	같을 약	볼 관	불 화	이름 명	메 산	큰 대	내 천

精選 以外의 기출·예상 고사성어

- 登高自卑(등고자비) : 높은 곳으로 오르려면 낮은 곳에서부터 오른다는 뜻으로, 일에는 순서가 있다는 말.
- 馬脚露出(마각노출) :「복병의 말의 다리가 노출되었다」는 뜻으로, 숨기려던 음모 따위가 부지 중 발각됨을 이름.
- 莫上莫下(막상막하) : 기세·기예 따위가 우열을 가리기 어려우리만큼 서로의 실력차가 거의 없음을 이르는 말.

● **당좌대월**
당좌예금 또는 가계종합예금의 거래자와 은행이 당좌대월 계약을 체결하고 일정기간 일정금액을 한도로 한 후 이 한도 내에서 수표나 어음을 발행하는 것이다. 당좌예금 잔액을 초과해 발행하는 수표 어음에 대해 은행이 지급에 응함으로써 생기는 일종의 대출이다. 따라서 당좌대월은 기업에 필요한 단기 운전자금을 공급하는 역할을 한다.

目 不 忍 見	無 窮 無 盡	武 陵 桃 源
목불인견 : 딱하고 가엾어 차마 눈으로 볼 수 없음을 뜻하는 말로 그러한 참상을 이름.	**무궁무진** : 어떤 사물의 수량·양 따위가 헤아리기 어려우리만큼 많음을 비유한 말.	**무릉도원** : 조용히 행복하게 살 수 있는 곳을 비유하여 이르는 말. (비) 선경(仙境).

目	不	忍	見	無	窮	無	盡	武	陵	桃	源
눈 목	아닐 불	참을 인	볼 견	없을 무	궁할 궁	없을 무	다할 진	호반 무	언덕 릉	복숭아 도	근원 원

目	不	忍	見	無	窮	無	盡	武	陵	桃	源

精選 **以外의 기출·예상** **고사성어**

● **萬端說話**(만단설화) : 이 세상의 온갖 이야기를 이르는 말.
● **滿山遍野**(만산편야) : 산과 들이 가득 차게 뒤덮여 있음을 이르는 말.
● **滿山紅葉**(만산홍엽) : 단풍이 들어 가득차게 온 산이 붉은 잎으로 뒤덮였음을 이르는 말.

불후의 세계명언

생각이 바뀌면 태도가 바뀌고, 태도가 바뀌면 행동이 바뀌며, 행동이 바뀌면 습관이 바뀌고, 습관이 바뀌면 성품이 바뀌며, 성품이 바뀌면 운명이 바뀐다.
　-제임스(미국 철학자 · 심리학자)

無	不	通	知	無	所	不	爲	無	用	之	物

무불통지 : 어떤 분야에 정통하여 모르는 것이 없음을 이르는 말.

무소불위 : 어떤 것이든 못할 일이 없으리만큼 거침없음을 이르는 말.

무용지물 : 물건이나 사람 따위를 비유하여 아무 짝에도 쓸모없음을 이르는 말.

無	不	通	知	無	所	不	爲	無	用	之	物
없을 무	아닐 불	통할 통	알 지	없을 무	바 소	아닐 불	할 위	없을 무	쓸 용	갈 지	만물 물

精選 以外의 기출 · 예상 고사성어

● **滿身瘡痍**(만신창이) : 온몸이 상처투성이가 됨. 사물이 성한 데가 없으리만큼 결함이 많음을 이르는 말.

● **萬折必東**(만절필동) : 황하가 아무리 많이 꺾여 흘러도 필경 동쪽으로 흐른다는 뜻으로 충신의 절개를 이름.

● **亡羊之歎**(망양지탄) : 학문의 길이 여러 갈래이고 그 중 한 가지도 제대로 이루기 어렵다는 탄식의 말.

시사 경제 용어

● **현금흐름표**
현금이 어디서 생겼고, 이를 어디에 사용했는지를 나타낸다. 회사에 현금이 얼마 남았는지, 예전보다 얼마 줄었는지를 알 수 있다. 현금흐름표에는 기업의 영업·투자·재무활동 등의 항목이 있다. 영업활동 항목에서는 물건을 판 돈이 들어오면 현금 유입으로 기록하고, 물건을 만들기 위해 원재료를 사면 현금 유출로 분류한다.

無爲徒食	文房四友	聞一知十
무위도식 : 하는 일 없이 먹고 놀기만 함을 이르는 말.	**문방사우** : 서재에 갖추어야 할 네 벗인 지·필·묵·연, 곧 종이·붓·먹·벼루를 이르는 말.	**문일지십** :「한 마디를 듣고 열 가지를 미루어 앎」을 뜻하는 말로 총명하고 지혜로움을 이름.

無	爲	徒	食	文	房	四	友	聞	一	知	十
없을 무	위할 위	무리 도	밥 식	글월 문	방 방	넉 사	벗 우	들을 문	한 일	알 지	열 십

精選 以外의 기출·예상 고사성어

- 茫然自失(망연자실) : 충격적인 소식이나 그런 상황에서 정신을 잃으리만큼 몸이 굳어 멍함을 이르는 말.
- 望雲之情(망운지정) : 객지에 나와 있는 자식이 고향의 어버이를 그리고 생각하는 마음을 이르는 말.
- 妄自尊大(망자존대) : 경망스럽게도 앞뒤 생각 없이 함부로 언행을 일삼으며 잘난 체함을 이르는 말.

불후의 세계명언

사람은 하나의 갈대에 지나지 않는다. 자연물 가운데 가장 약한 존재이다. 하지만 사람은 생각하는 갈대이다.
—파스칼(프랑스 사상가 · 수학자 · 물리학자)

門前成市				勿失好機				美風良俗			

문전성시 : 권세가나 부자의 집 앞에 사람들이 많이 방문하게 되어 마치 저잣거리를 방불케 한다는 말.　**물실호기** : 자기에게 주어진 좋은 기회를 놓치지 말라는 말.　**미풍양속** : 아름답고 좋은 풍속을 이르는 말로, 대개 예부터 전해 오는 좋은 풍습을 이름.

門	前	成	市	勿	失	好	機	美	風	良	俗
문 문	앞 전	이룰 성	저자 시	말 물	잃을 실	좋을 호	틀 기	아름다울미	바람 풍	어질 량	풍속 속

精選 以外의 기출 · 예상 고사성어

- 忙中有閑(망중유한) : 아무리 바쁜 가운데에도 한 가닥의 한가한 짬이 있음을 이르는 말.
- 孟母斷機(맹모단기) : 「맹모단기지교」의 준말로 학업을 중단하고 돌아온 자식에게 어머니가 짜던 베를 자르며 훈계한 고사.
- 明鏡止水(명경지수) : 「맑은 거울과 잔잔한 마음」이란 뜻으로, 잡념이 없이 아주 맑고 깨끗한 마음을 이르는 말.

시사 경제 용어

● 손익계산서
기업이 통상 1년 동안 얼마나 돈을 벌었는지 보여주는 표다. 기업이 한해 동안 돈을 얼마 벌었는가는 물건을 팔아 번 수익에서 물건을 만들거나 팔기 위해 쓴비용을 빼면 된다. 이 수익과 비용을 표 하나로 모아 놓은 것이 손익계산서이다.

半信半疑	拔本塞源	傍若無人
반신반의 : 반은 믿고 반은 의심한다는 뜻으로, 완전하게 믿지 못하여 망설임을 이르는 말.	**발본색원** : 어떤 일에 있어서 폐단의 근원을 찾아 뽑아 없앰을 이르는 말.	**방약무인** : 「곁에 사람이 없는 것 같다」는 뜻으로, 자기 위에 사람이 없는듯이 함부로 행동함을 이름.

半	信	半	疑	拔	本	塞	源	傍	若	無	人
반 **반**	믿을 **신**	반 **반**	의심할 **의**	뺄 **발**	근본 **본**	막을 **색**	근본 **원**	곁 **방**	만일 **약**	없을 **무**	사람 **인**

- 名不虛傳(명불허전) : 그 명성이 헛되이 퍼진 것이 아니고 이름이 날 만한 까닭이 있음을 이르는 말.
- 目不識丁(목불식정) : 丁(정)자도 알아보지 못하리만큼 글자를 전혀 모르거나 그런 사람을 이르는 말.
- 無父無君(무부무군) : 「어버이도 모르고 임금도 모른다」는 뜻으로, 난신적자나 행동이 매우 어지러운 사람을 이름.

불후의 세계명언

"힘내라고!" 밤에 헤어질 때나 아주 좋은 이야기를 나눴을 때, 로댕은 불쑥불쑥 나에게 이렇게 말하곤 했습니다. 그는 알고 있었던 것입니다. 젊은 시절, 얼마나 이 말이 매일처럼 필요한 것인지를. **—릴케**(독일 시인)

背水之陣	背恩忘德	白骨難忘
배수지진 : 물을 등지고 치는 진. 뒤로 물러나지 못하고 목숨을 걸고 싸우게 하기 위함.	**배은망덕** : 남에게 또는 일가붙이에게 입은 은덕을 저버리고 은혜를 모르는 사람을 이르는 말.	**백골난망** : 「죽어서 백골이 되어도 은혜를 잊을 수 없다」는 뜻으로, 남의 은혜에 깊이 감사한다는 말.

背	水	之	陣	背	恩	忘	德	白	骨	難	忘
등 배	물 수	갈 지	진칠 진	등 배	은혜 은	잊을 망	큰 덕	흰 백	뼈 골	어려울 난	잊을 망

精選 以外의 기출·예상 고사성어

- 無所不能(무소불능) : 가능하지 않은 것이 없음을 이르는 말.
- 無人之境(무인지경) : 아무것도 거칠 것이 없는 독무대나 사람의 기척조차 전혀 없는 외진 곳을 이르는 말.
- 無毀無譽(무훼무예) : 「욕하는 일도, 칭찬하는 일도 없다」는 뜻으로, 무관심함을 이르는 말.

시사 경제 용어

● 대차대조표
회사가 갖고 있는 자산과 부채가 얼마인지를 나타내는 장부로 장부의 왼쪽에는 기업이 갖고 있는 자산을, 반대로 오른쪽에는 부채와 자본을 적게 되어 있다. 부채는 회사가 은행 등에서 돈을 빌린 것이고, 자본은 주주들이 회사에 낸 돈을 말한다.

百年佳約	百年大計	百年河淸
백년가약 : 남녀가 부부가 되어 평생을 함께 하겠다는 아름다운 언약(言約). (동) 百年佳期(백년가기)	**백년대계** : 먼 훗날까지 고려한 큰 계획을 이르는 말.	**백년하청** : 백년이 흘러도 황하의 흐린 물이 맑아지지 않듯이, 아무리 오래 되어도 이루어지기 어려움을 일컬음.

百	年	佳	約	百	年	大	計	百	年	河	淸
일백 **백**	해 **년**	아름다울 **가**	맺을 **약**	일백 **백**	해 **년**	큰 **대**	셈할 **계**	일백 **백**	해 **년**	물 **하**	맑을 **청**

以外의 기출·예상 고사성어

- 尾生之信(미생지신) : 융통성 없이 약속만을 굳게 지킴을 이르는 말.
- 博施濟衆(박시제중) : 널리 은혜를 베풀어서 뭇사람들을 구제함을 이르는 말.
- 拍掌大笑(박장대소) : 손바닥을 치며 크고 극성스럽게 웃는 웃음을 이름.

불후의 세계명언

우리는 이 세상에서 위대한 일을 할 수 없습니다. 다만 위대한 사랑으로 작은 일을 할 수 있을 뿐입니다.
－테레사(인도 수녀)

白衣從軍	百折不屈	本末顚倒
백의종군 : 벼슬함이 없이, 또는 군인이 아니면서, 군대를 따라 전쟁에 나감을 이르는 말.	백절불굴 : 「백번을 꺾어도 굽히지 않음」을 뜻하는 말로 많은 고난을 극복하여 이겨 나감을 이름.	본말전도 : 어떤 일 따위의 본론을 벗어나 다른 사소한 일에만 사로잡혀 있음을 이르는 말.

白	衣	從	軍	百	折	不	屈	本	末	顚	倒
흰 백	옷 의	좇을 종	군사 군	일백 백	꺾을 절	아닐 불	굽을 굴	근본 본	끝 말	뒤집힐 전	넘어질 도

精選 以外의 기출·예상 고사성어

- 反目嫉視(반목질시) : 눈을 흘기면서 밉게 봄을 이르는 말.
- 倍達民族(배달민족) : 배달 겨레와 같은 말로서, 끈기와 멋을 아는 우리 민족을 예부터 일컫는 말.
- 背恩忘德(배은망덕) : 은덕을 저버림을 뜻하는 말로, 남의 은덕을 잊고 도리어 해하려 함을 이름.

시사 경제 용어

● **부채비율**
대차대조표에서 자본에 비해 부채가 얼마나 되느냐를 비교한 것이 부채비율이다. 이 비율이 높으면 부채가 많다는 얘기다. 이런 기업은 재무구조가 나쁘다고 하며 빚이 많아 남의 돈을 갚지 못하는 일이 생길 수 있고, 그만큼 부도날 확률이 많다는 것을 의미한다.

父傳子傳	附和雷同	粉骨碎身
부전자전 : 대대로 아버지가 아들에게 전함. 아버지와 아들에 있어 습관 따위가 닮음을 이르는 말.	**부화뇌동** : 줏대없이 남이 하는 대로 따라 행동함을 이르는 말.	**분골쇄신** : 「뼈는 가루가 되고 몸은 산산조각이 된다」는 뜻으로, 목숨을 다해 애씀을 이르는 말.

父	傳	子	傳	附	和	雷	同	粉	骨	碎	身
아비 부	전할 전	아들 자	전할 전	붙을 부	화할 화	우뢰 뢰	한가지 동	가루 분	뼈 골	부서질 쇄	몸 신

精選 以外의 기출·예상 고사성어

● 百家爭鳴(백가쟁명) : 많은 학자들의 논쟁을 이름. 또는 여러 사람이 서로 자기 주장을 내세우는 일.
● 百年偕老(백년해로) : 부부가 되어 화락하게 일생을 함께 늙음을 이르는 말.
● 百事大吉(백사대길) : 모든 일들에 있어서 두루 길함을 이르는 말.

불후의 세계명언

이 세상에 물보다 더 부드럽고 약한 것은 없다. 그러나 물이 바위 위에 계속 떨어질 때, 그 바위에는 구멍이 뚫리고 만다. 이처럼 약한 것도 한곳에 힘을 모으면 강한 것을 능히 이길 수 있다. **–노자**(중국 춘추 시대 사상가)

不可思議				不問可知				不問曲直			

불가사의 : 사람의 생각으로 도저히 미루어 헤아릴 수 없으리만큼 이상야릇함을 이르는 말.

불문가지 : 묻지 않아도 능히 알 수 있음을 이르는 말.

불문곡직 : 일의 옳고 그름을 묻지 아니하고 곧바로 행동이나 말로 들어감을 이르는 말.

不	可	思	議	不	問	可	知	不	問	曲	直
아닐 **불**	옳을 **가**	생각할 **사**	옳을 **의**	아닐 **불**	물을 **문**	옳을 **가**	알 **지**	아닐 **불**	물을 **문**	굽을 **곡**	곧을 **직**

精選 以外의 기출·예상 고사성어

● 百世之師(백세지사) : 오랜 후세까지 모든 사람들로부터 스승으로 받듦을 받을 만한 훌륭한 사람을 이르는 말.
● 白雲孤飛(백운고비) : 「망운지정」과 같은 말로, 멀리 떠나 있는 자식이 객지에서 어버이를 그리워함을 이름.
● 百戰百勝(백전백승) : 전쟁·경쟁·경기 따위에서 싸울 때마다 매번 다 이김을 이르는 말.

● 디플레이션(deflation)
인플레이션의 반대 의미로 광범위한 초과공급이 존재하는 상태다. 인플레이션은 물가상승을 가져오지만 디플레이션은 물가하락을 가져온다. 생산과잉이 공급과잉으로 이어져 디플레이션이 발생한다. 디플레이션은 호경기와 불경기 교대 시기에 주로 발생함.

不遠千里　不恥下問　非禮勿視

불원천리 :「천리를 멀다고 여기지 아니한다」는 뜻으로, 먼 길을 불만 없이 한 걸음에 간다는 말.

불치하문 : 아랫사람이나 자기보다 못한 사람에게 물어서 배우는 것을 부끄러워하지 않는다는 뜻.

비례물시 : 예의에 어긋나는 일은 보지도 말라는 말.

不	遠	千	里	不	恥	下	問	非	禮	勿	視
아닐 불	멀 원	일천 천	마을 리	아닐 불	부끄러울 치	아래 하	물을 문	아닐 비	예도 례	말 물	볼 시

精選　以外의 기출·예상　고사성어

● 辯明無路(변명무로) : 자신의 과오 따위로 죄송스럽거나 난처하여 어떻게 변명할 길이 없음을 이르는 말.

● 負薪入火(부신입화) :「섶을 들고 불로 뛰어든다」는 뜻으로, 불리한데 더욱 불리하게 무모한 행동을 한다는 말.

● 不知其數(부지기수) : 너무 많아서 그 수효를 알 수가 없다는 뜻으로, 그 수효를 다하리만큼「거의」란 뜻도 있음.

불후의 세계명언

우리는 다른 사람들에게 아무것도 가르칠 수 없다. 단지 그들이 자기 안에서 무엇인가를 찾도록 도울 수 있을 뿐이다.

-갈릴레이(이탈리아 물리학자 · 천문학자 · 철학자)

非夢似夢	非一非再	四顧無親
비몽사몽 : 꿈속 같기도 하고 생시 같기도 한 어렴풋한 상태를 이르는 말.	**비일비재** : 이같은 일이 한두 번이 아니었음을 이르는 말.	**사고무친** : 사방을 둘러보아도 친한 사람이 한 사람도 없어 의지할 데가 전혀 없음을 이르는 말.

非	夢	似	夢	非	一	非	再	四	顧	無	親
아닐 비	꿈 몽	같을 사	꿈 몽	아닐 비	한 일	아닐 비	거듭 재	넉 사	돌아볼 고	없을 무	친할 친

精選 以外의 기출 · 예상 고사성어

- **不可抗力**(불가항력) : 사람의 힘이나 능력으로는 더 이상 어찌할 수 없는 상태를 이르는 말.
- **不顧廉恥**(불고염치) : 부끄러움과 치욕을 생각하지 않고 염치가 없음을 이르는 말.
- **鵬程萬里**(붕정만리) : 붕새의 날아가는 길이 만리로 트임. 곧, 앞길이 아주 멀고도 큼을 이르는 말.

시사 경제 용어

● 핫머니(hot money)
국제금융시장을 이동하는 단기성 자금을 말한다. 각국의 단기금리의 차이, 환율의 차이에 의한 투기적 이익을 목적으로 하는 것과 국내 통화불안을 피하기 위한 자본도피 등 두 종류가 있다. 핫머니의 특징으로는 1)자금이동이 일시에 대량으로 이루어진다는 점, 2) 자금이 유동적인 형태를 취한다는 점을 들 수 있다.

四分五裂	砂上樓閣	事必歸正
사분오열 : 「여러 갈래로 찢어짐」을 뜻하는 말로, 어지럽게 분열됨을 이름.	사상누각 : 「모래 위에 세운 다락집」이란 뜻으로, 기초가 약하여 오래 유지되지 못함을 이름.	사필귀정 : 어떤 일이든 결국은 올바른 이치대로 됨. 반드시 정리(正理)로 돌아감을 이르는 말.

四	分	五	裂	砂	上	樓	閣	事	必	歸	正
넉 사	나눌 분	다섯 오	찢을 렬	모래 사	위 상	다락 루	누각 각	일 사	반드시 필	돌아갈 귀	바를 정

精選 以外의 기출·예상 고사성어

- 飛禽走獸(비금주수) : 새 따위의 날짐승과 네 발 달린 길짐승을 통틀어 이르는 말.
- 非禮之禮(비례지례) : 「예가 아닌 예식」이란 뜻으로, 경우에 벗어난 예식 따위를 이르는 말.
- 舍己從人(사기종인) : 자기의 잘못된 행위를 회개하고 남의 선행을 따라 행함을 이르는 말.

불후의 세계명언

행복의 한쪽 문이 닫히면 다른 쪽 문이 열린다. 그러나 우리는 흔히 닫혀 있는 문을 오랫동안 보기 때문에 우리를 위해 열려 있는 문을 보지 못한다.

—**헬렌 켈러**(미국 저술가 · 사회사업가)

山海珍味				殺身成仁				三顧草廬			
산해진미 : 산과 바다에서 나는 재료로 만든 맛 좋은 음식. (동) 산진해미(山珍海味)				**살신성인** : 자신의 목숨을 버려서 인(仁)을 이룸을 일러 말함.				**삼고초려** : 인재를 맞이하기 위하여 자기 몸을 굽히고 참을성 있게 마음을 씀을 비유하는 말.			
山	海	珍	味	殺	身	成	仁	三	顧	草	廬
메 산	바다 해	보배 진	맛 미	죽일 살	몸 신	이룰 성	어질 인	석 삼	돌아볼 고	풀 초	오두막집 려
山	海	珍	味	殺	身	成	仁	三	顧	草	廬

精選 **以外의 기출 · 예상** **고사성어**

- 四面楚歌(사면초가) : 사면이 모두 적병(敵兵)으로 포위된 상태를 이르는 말.
- 事半功倍(사반공배) : 「들인 힘은 적어도 공이 크다」는 뜻으로, 쉽게 한 일에 그 성과가 의외로 큼을 말함.
- 死不瞑目(사불명목) : 근심이나 한이 남아 죽어서도 눈을 감지 못함을 이르는 말.

시사 경제 용어

● **컨설턴트(consultant)**
기업 경영에 대한 기술상의 상담에 응하는 전문가를 일컫는데, 우리나라에서는 주로 기업 경영을 진단하는 사람을 가리키나 국제무역 분야까지 컨설턴트 서비스가 확대되고 있는 추세이다.

森羅萬象				三人成虎				桑田碧海			
삼라만상 : 우주(宇宙) 사이에 있는 수많은 현상 따위를 통틀어 이르는 말.				**삼인성호** : 근거 없는 말이라도 여러 사람이 말하면 곧이듣는다는 뜻.				**상전벽해** : 뽕나무밭이 변하여 푸른 바다가 됨. 곧, 세상의 모든 일이 덧없이 변화무쌍함을 비유하는 말.			
森	羅	萬	象	三	人	成	虎	桑	田	碧	海
울창할 삼	벌일 라	일만 만	코끼리 상	석 삼	사람 인	이룰 성	범 호	뽕나무 상	밭 전	푸른 벽	바다 해

精選 以外의 기출·예상 고사성어

● **死生決斷(사생결단)** : 죽고 사는 것을 돌보지 않고 끝장을 내려고 덤벼드는 기세를 이르는 말.
● **四通五達(사통오달)** : 길이나 교통·통신 등이 사방으로 막힘 없이 통함을 이르는 말.
● **山紫水明(산자수명)** : 「산명수자」와 같은 말로, 산수의 경치가 썩 좋은 자연 풍광을 이름.

불후의 세계명언

꾸준히 참는 자에게는 반드시 성공이라는 보수가 주어진다. 잠긴 문을 한 번 두드려서 열리지 않는다고 돌아서서는 안 된다. 오랫동안 큰 소리로 문을 두드려 보아라. 누군가 단잠에서 깨어나 문을 열어 줄 것이다. **-롱펠로**(미국 시인)

塞 翁 之 馬	生 不 如 死	生 者 必 滅
새옹지마 : 인생의 길흉·화복은 변화무쌍하여 예측하기 어렵다는 말.	**생불여사** : 「삶이 죽음보다 못하다」는 뜻으로, 큰 곤경에 빠져 살 의욕이 없음을 이르는 말.	**생자필멸** : 생명이 있는 것은 반드시 죽는다는 뜻으로, 태어나 살다 죽는 것이 생명이라는 말.

塞	翁	之	馬	生	不	如	死	生	者	必	滅
변방 새	늙은이 옹	갈 지	말 마	날 생	아닐 불	같을 여	죽을 사	날 생	놈 자	반드시 필	멸할 멸

精選 以外의 기출·예상 고사성어

- **山戰水戰**(산전수전) : 산과 물에서의 전투를 다 겪음. 곧, 온갖 세상일에 경험이 아주 많음을 이르는 말.
- **山盡水窮**(산진수궁) : 「산궁수진」과 같은 말로 산이 막히고 물줄기가 끊어져 더 나아갈 수 없는 막다른 경우를 이름.
- **三綱五倫**(삼강오륜) : 삼강(군위신강, 부위자강, 부위부강), 오륜(군신유의, 부자유친, 부부유별, 장유유서, 붕우유신)을 일러 말함.

시사 경제 용어

● **카르텔(cartel)**
동일 업종의 기업이 경쟁의 제한 또는 완화를 목적으로 가격·생산량·판로 등에 대하여 협정을 맺는 것으로 형성하는 독점 형태. 또는 그 협정. 각 기업의 독립성이 유지되고 있는 점에서 트러스트(trust)와는 다르다.

庶幾之望	先見之明	先公後私
서기지망 : 바라고 염원하여 오던 것이 거의 될 듯한 희망을 이르는 말.	선견지명 : 앞일을 미리 예견하여 내다보는 밝은 슬기를 이르는 말.	선공후사 : 우선 공적인 일을 먼저 하고 사적인 일은 뒤로 미룸을 이르는 말.

庶	幾	之	望	先	見	之	明	先	公	後	私
여러 서	몇 기	갈 지	바랄 망	먼저 선	볼 견	갈 지	밝을 명	먼저 선	공평할 공	뒤 후	사사 사

精選 以外의 기출·예상 고사성어

● 三生緣分(삼생연분) : 「삼생지연(三生之緣)」과 같은 말로 삼생(前生·今生·後生)을 두고 끊어지지 아니할 깊은 연분, 즉 부부 인연을 말함.
● 三旬九食(삼순구식) : 서른 날 동안 아홉 끼니밖에 못 먹는다는 뜻으로, 가색이 몹시 가난함을 이르는 말.
● 三從之道(삼종지도) : 어려서는 부모, 시집가서는 남편, 남편과 사별 후에는 자식의 뜻을 좇는다는 여인의 도리를 말함.

불후의 세계명언

훌륭한 부모 밑에서 자라면 사랑에 넘치는 체험을 얻을 수 있다. 그 체험은 먼 훗날 노인이
되어서도 사라지지 않는다.
-베토벤(독일 작곡가)

先 發 制 人	雪 上 加 霜	盛 者 必 衰
선발제인 : 「싸움에서 선기를 잡는 편이 상대를 제압한다」는 뜻으로, 먼저 선수침을 이름.	**설상가상** : 「눈 위에 서리가 내린다」는 뜻으로, 불행한 일이 거듭하여 생김을 가리키는 말.	**성자필쇠** : 아무리 번창하고 성한 자일지라도 언젠가는 반드시 쇠할 때가 있음을 이르는 말.

先	發	制	人	雪	上	加	霜	盛	者	必	衰
먼저 **선**	필 **발**	억제할 **제**	사람 **인**	눈 **설**	위 **상**	더할 **가**	서리 **상**	성할 **성**	놈 **자**	반드시 **필**	쇠잔할 **쇠**

三尺童子(삼척동자)	「신장이 석 자에 불과한 자그마한 어린애」라는 뜻으로, 어린 아이를 이르는 말.

精選 以外의 기출·예상 고사성어

- **三尺童子**(삼척동자) : 「신장이 석 자에 불과한 자그마한 어린애」라는 뜻으로, 어린 아이를 이르는 말.
- **生口不網**(생구불망) : 「산 사람 입에 거미줄 치랴」라는 뜻으로, 산 사람은 살려고 하는 의지가 있다는 말.
- **生面不知**(생면부지) : 서로 만나 본 일도 없이 도무지 알지 못하는 사람이라는 뜻으로, 처음 본 사람을 말함.

시사 경제 용어

● **국민연금**
국민이나 일반 근로자 등의 가입자가 나이들어 퇴직하거나 질병 등으로 인해 소득원을 잃을 경우를 대비해 급여액의 일정 부분을 적립해 노후를 보장하는 제도. 가입대상은 18세이상 60세 미만의 모든 국민이다.

歲寒三友	小貪大失	束手無策
세한삼우 : 겨울철 관상용인 세 가지 나무. 소나무, 대나무, 매화나무를 일컬음. 송죽매(松竹梅).	**소탐대실** : 작고 하찮은 것에 매달리다가는 도리어 큰 것을 잃게 된다는 말.	**속수무책** : 「손을 묶은 듯이 계략과 대책이 없다」는 뜻으로, 어찌할 도리가 없음을 이르는 말.

歲	寒	三	友	小	貪	大	失	束	手	無	策
해 세	찰 한	석 삼	벗 우	작을 소	탐낼 탐	큰 대	잃을 실	묶을 속	손 수	없을 무	꾀 책

精選 以外의 기출·예상 고사성어

● **生死可判**(생사가판) : 사느냐 죽느냐를 가히 판단할 수 없다는 뜻으로, 「사느냐 죽느냐가 문제다」라는 말의 뜻과 비슷함.

● **席卷之勢**(석권지세) : 「자리를 말듯한 기세」란 뜻으로, 힘들이지 않고 빠르게, 또는 널리 세력을 펴는 기세라는 말.

● **先忘後失**(선망후실) : 「먼저는 잊고 뒤에는 잃는다」는 뜻으로, 자꾸 잊어버리기를 잘함을 이르는 말.

불후의 세계명언

희망은 잠자고 있지 않은 인간의 꿈이다. 인간의 꿈이 존재하는 한 인생은 도전해 볼 만하다. 어떠한 일이 있더라도 꿈을 잃지 말자. 꿈을 꾸자. 꿈은 희망을 버리지 않는 사람에게는 선물이 된다. **-아리스토텔레스**(고대 그리스 철학자)

送舊迎新	首丘初心	壽福康寧
송구영신 : 묵은 해를 보내고 새 해를 맞음을 이르는 말.	**수구초심** : 「여우가 죽을 때 머리를 자기가 살던 굴로 향한다」는 뜻으로, 고향을 그리워함을 일컬음.	**수복강녕** : 오래 살아 복되며, 몸이 건강하여 평안함을 이르는 말.

送	舊	迎	新	首	丘	初	心	壽	福	康	寧
보낼 송	옛 구	맞을 영	새 신	머리 수	언덕 구	처음 초	마음 심	목숨 수	복 복	편안할 강	편안할 녕

送	舊	迎	新	首	丘	初	心	壽	福	康	寧

精選 以外의 기출·예상 고사성어

- 仙姿玉質(선자옥질) : 「신선 자태에 옥 같은 몸」이란 뜻으로, 아름다운 사람을 이르는 말.
- 仙風道骨(선풍도골) : 풍채가 뛰어나고 용모가 수려한 사람을 이르는 말.
- 說往說來(설왕설래) : 서로 변론을 주고받으며 옥신각신함을 이르는 말.

시사 경제 용어

● **엥겔의 법칙(Engel's Law)**
독일의 통계학자 엥겔이 주장한 것으로, 소득이 낮은 가정일수록 전체의 생계비 중에서 음식물비가 차지하는 비율이 높다는 것. 엥겔계수는 총 생계비 중 음식물비가 차지하는 비율을 말하며, 엥겔계수는 생활수준이 높을수록 낮고, 생활수준이 낮을수록 높다.

袖手傍觀	修身齊家	守株待兎
수수방관 : 「팔장을 끼고 보고만 있다」는 뜻으로, 직접 손을 내밀어 간섭하지 않고 그대로 버려둠을 이름.	**수신제가** : 행실을 올바르게 닦고 집안을 바로잡음을 이르는 말.	**수주대토** : 주변머리가 없고 융통성이 전혀 없이 굳게 지키기만 함을 이르는 말.

袖	手	傍	觀	修	身	齊	家	守	株	待	兎
소매 수	손 수	곁 방	볼 관	닦을 수	몸 신	가지런할 제	집 가	지킬 수	그루 주	기다릴 대	토끼 토

精選 以外의 기출 · 예상 **고사성어**

- 消遣歲月(소견세월) : 하는 일 없이 세월을 보낸다는 뜻으로, 어떤 것에 마음을 붙이고 세월 보냄을 이르는 말.
- 笑裏藏刀(소리장도) : 「웃음 속에 감춘 칼」이란 뜻으로, 말은 좋게 하나 마음속으로는 해칠 뜻이 있음을 이름.
- 率口而發(솔구이발) : 입에서 나오는 대로 함부로 경박하게 말함을 이름.

불후의 세계명언

원한을 품지 마라. 대단한 것이 아니라면 당당하게 이쪽에서 먼저 사과하라. 입가에 미소를
띠고 악수를 청하면서 모든 것을 흘려 버리고자 하는 사람이 큰 인물이다.

—**카네기**(미국 실업가)

宿虎衝鼻	脣亡齒寒	順天者存
숙호충비 : 「자는 호랑이 코를 찌른다」는 뜻으로, 스스로 경망하게 화를 자초한다는 말.	**순망치한** : 입술을 잃으면 이가 시리다는 뜻으로, 서로 의지하는 관계에서 한쪽이 망하면 다른 쪽도 망한다는 말.	**순천자존** : 하늘의 바른 도리, 천지자연의 이치에 따라 행하는 자는 오래 존재함을 이르는 말.

宿	虎	衝	鼻	脣	亡	齒	寒	順	天	者	存
잘 숙	범 호	찌를 충	코 비	입술 순	망할 망	이 치	찰 한	순할 순	하늘 천	놈 자	있을 존

精選　　**以外의 기출·예상**　　**고사성어**

- 守口如瓶(수구여병) : 「입을 병마개 막듯이 꼭 막는다」는 뜻으로, 비밀을
 잘 지킴을 이르는 말.
- 隨機應變(수기응변) : 「임기응변」과 같은 뜻으로, 그때 그때의 기회에 맞추어
 일을 적절히 처리함을 이름.
- 手不釋卷(수불석권) : 손에서 책을 놓지 않고 늘 글을 읽는 것을 이르는 말.

● **인플레이션**
상품 거래량에 비하여 통화량이 과잉 증가함으로써 물가는 오르고 화폐가치가 떨어지는 현상을 말한다. 원인은 과잉투자, 적자재정, 화폐남발, 극도의 수출초과, 생산비의 증가, 유효수요의 확대 등이며 타개책은 소비억제, 저축장려, 통화량 수축, 생산증가, 투자억제, 대부억제, 매점·매석·폭리의 단속 등이다.

乘 勝 長 驅	是 是 非 非	始 終 一 貫
승승장구 : 전투나 경기 따위에서 거리낌없이 이겨 나아감을 이르는 말.	**시시비비** : 옳은 것은 옳고 그른 것은 그르다는 뜻.	**시종일관** : 처음부터 끝까지 한결같음을 뜻하는 말로, 시작부터 끝까지 한 가지에 매진함을 이름.

乘	勝	長	驅	是	是	非	非	始	終	一	貫
탈 승	이길 승	길 장	몰 구	이 시	이 시	아닐 비	아닐 비	비로소 시	마칠 종	한 일	꿸 관

以外의 기출·예상 **고사성어**

● 需事之賊(수사지적) : 지나치게 의심이 많으면 도리어 하던 일을 해친다는 말.
● 首鼠兩端(수서양단) : 머뭇거리며 진퇴·거취를 결정짓지 못하고 관망하는 상태를 이르는 말.
● 熟是熟非(숙시숙비) : 어떤 것이 옳고 어떤 것이 그른지 그 시비가 분명하지 않음을 이르는 말.

불후의 세계명언

인간은 일할 수 있는 동물이다. 인간은 일을 할수록 끝없는 힘이 솟아난다. 그러므로 인간이 하려고만 한다면 무슨 일이든지 해결할 수 있다.

―고리키(러시아 작가)

食少事煩	識字憂患	信賞必罰
식소사번 : 먹을 것은 적고 할 일은 많음을 일컫는 말.	**식자우환** : 글자깨나 섣불리 좀 알았던 것이 오히려 화의 근원이 된다는 뜻.	**신상필벌** : 공이 있는 이에게는 필히 상을, 죄가 있는 사람에게는 반드시 벌을 줌을 이르는 말.

食	少	事	煩	識	字	憂	患	信	賞	必	罰
밥 식	적을 소	일 사	번거로울 **번**	알 식	글자 자	근심 우	근심 환	믿을 신	상줄 상	반드시 필	벌줄 벌

精選 以外의 기출·예상 고사성어

- **脣齒之勢**(순치지세) : 「입술과 이처럼 서로 돕는 형세」라는 뜻으로, 불가분의 관계를 이르는 말.
- **順風而呼**(순풍이호) : 「바람이 부는 방향으로 소리지른다」는 뜻으로, 일이란 좋은 기회를 타야 성사되기 쉽다는 말.
- **習與性成**(습여성성) : 습관이 오래 가면 마침내는 천성이 된다는 말.

시사 경제 용어

● **자본자유화(資本自由化 · liberalization of capital movements)**
투자를 주목적으로 하는 자금의 국제간 이동을 자유로이 하는 것. 협의로는 외국 기업의 진출을 자유스럽게 인정하는 대내 직접투자를 가리킨다. 광의로는 외국의 자금이 우리나라에 들어오는것과 우리나라의 자금이 외국으로 나가는 양쪽의 자유화를 말한다.

身 外 無 物	身 言 書 判	神 出 鬼 沒
신외무물 : 몸이 그 무엇보다도 소중하다는 뜻으로, 몸이 재물보다 중하다는 말.	**신언서판** : 인물을 선정하는 기준이 되는 네 가지. 곧, 신수와 말씨와 글씨와 판단력.	**신출귀몰** : 귀신이 출몰하듯 자유자재로 유연하여 그 변화를 헤아리지 못함을 이르는 말.

身	外	無	物	身	言	書	判	神	出	鬼	沒
몸 신	밖 외	없을 무	만물 물	몸 신	말씀 언	글 서	판단할 판	귀신 신	날 출	귀신 귀	빠질 몰

精選 **以外의 기출·예상** **고사성어**

● **是非之心**(시비지심) : 인간 본성의 「4단」으로 사람으로서 시비를 가릴 줄 아는 마음이라는 뜻.
● **視而不見**(시이불견) : 「시선은 그곳을 항하고 있지만 진정 보지는 않는다」는 뜻으로, 마음이 딴 곳에 있음을 이르는 말.
● **市井雜輩**(시정잡배) : 「번화한 시장 우물가에서 노는 잡된 무리」라는 뜻으로, 시중의 불량배를 이르는 말.

불후의 세계명언

부부는 인류의 시초이며 만복의 근원이다. 지극히 친밀한 사이이지만 또한 지극히 바르고 삼가야 할 자리이다.
—이황(조선 시대 유학자)

實事求是	深思熟考	十伐之木
실사구시 : 사실에 근거하여 진리나 진실 따위를 탐구하고 밝히는 것을 말함.	**심사숙고** : 깊이 생각하고 거듭 생각한다는 뜻. 곧 신중을 기하여 곰곰이 생각함을 이름.	**십벌지목** : 「열 번 찍어 안 넘어가는 나무가 없다」는 뜻으로, 어떤 일에 끈기를 가지라는 말.

實	事	求	是	深	思	熟	考	十	伐	之	木
열매 **실**	일 **사**	구할 **구**	이 **시**	깊을 **심**	생각 **사**	익을 **숙**	상고할 **고**	열 **십**	칠 **벌**	갈 **지**	나무 **목**

精選 以外의 기출·예상 고사성어

● **始終如一**(시종여일) : 처음과 나중이 한결같이 변함이 없음을 이르는 말.
● **身體髮膚**(신체발부) : 몸과 머리털과 피부. 곧, 몸 전체를 가리킴.
● **十年知己**(십년지기) : 오래전부터 사귀어 온 친구를 일컫는 말.

시사 경제 용어

● **준조세**
세금은 아니지만 세금과 같이 반드시 내야 하는 부담금. 골프장, 극장 등의 입장료에 붙는 체육진흥기금, 문예진흥기금이 대표적이다. 기업에 자금부담과 원가상승 요인으로 작용하고, 각종 서비스시설의 입장료를 올리는 효과를 낸다.

十匙一飯 十中八九 我田引水

십시일반 : 열 사람이 한 숟가락씩 보태면 한 사람분의 분량이 된다는 뜻.

십중팔구 : 열 가운데 여덟아홉이 다 그러하다는 뜻으로, 거의라는 말.(비) 십상팔구(十常八九)

아전인수 : 「자기 논에 물대기」란 뜻으로, 자기에게 유리한 대로만 함을 이르는 말.

十	匙	一	飯	十	中	八	九	我	田	引	水
열 십	숟가락 시	한 일	밥 반	열 십	가운데 중	여덟 팔	아홉 구	나 아	밭 전	끌 인	물 수

精選 以外의 기출·예상 고사성어

● 十常八九(십상팔구) : 열이면 여덟이나 아홉은 그러함을 이르는 말.
　　　　　　　　　　　(동) 십중팔구(十中八九).
● 阿鼻叫喚(아비규환) : 지옥 같은 고통을 참지 못하여 울부짖는 소리를 이르는 말.
● 安貧樂道(안빈낙도) : 빈곤하고 구차한 생활 중에도 평정을 이루어 편안한 마음으로 도를 즐긴다는 말.

安居危思				安分知足				眼下無人			
안거위사 : 편안할 때 내일의 위난이 닥쳐올 때를 생각하고 대비하라고 경계하는 말.				**안분지족** : 제 분수를 지키며 매사 만족할 줄 알아야 한다는 말.				**안하무인** : 눈 아래 사람이 없음. 곧 교만하여 사람들을 아래로 내려보고 업신여김을 이르는 말.			
安	居	危	思	安	分	知	足	眼	下	無	人
편안 안	살 거	위태할 위	생각 사	편안 안	나눌 분	알 지	발 족	눈 안	아래 하	없을 무	사람 인

시사 경제 용어

● 유로머니(Euro-money)

유럽 금융시장을 중심으로 각국의 금리차나 환율변동에 의한 차익을 노려 세계에 유력한 몇몇 사람이 결탁하는 등의 핫머니의 일종. 유럽 각국의 은행, 회사가 단기자금의 형태로 보유하고 있으며, 그 대표적인 것이 유러달러이다.

暗 中 摸 索	藥 房 甘 草	弱 肉 强 食
암중모색 : 「어떤 물건을 어둠 속에서 찾는다」는 뜻으로, 어림짐작으로 무엇을 알아내거나 찾음을 이름.	약방감초 : ①무슨 일에나 끼어 듦. ②무슨 일에나 반드시 끼어야 할 필요한 것을 이르는 말.	약육강식 : 약한 쪽이 강한 쪽에게 먹히는 먹이사슬이나 자연현상을 이르는 말.

暗	中	摸	索	藥	房	甘	草	弱	肉	强	食
어두울 암	가운데 중	본뜰 모	찾을 색	약 약	방 방	달 감	풀 초	약할 약	고기 육	군셀 강	밥 식

● 夜以繼晝(야이계주) : 「밤과 낮을 이어서 계속한다」는 뜻으로, 밤이고 낮이고 쉬지 아니하고 계속함을 이름.

● 若合符節(약합부절) : 어떤 사실이나 사물의 형태 따위가 꼭 들어맞아 조금도 틀리지 아니함을 이르는 말.

● 梁上君子(양상군자) : 후한의 진식이 들보 위에 숨어 있는 도둑을 가리켜 양상의 군자라 한 데서 온 말. 도둑.

불후의 세계명언

한 걸음 한 걸음 그저 걸어가기만 하면서 목적지에 다다를 수 있다고 생각해서는 안 된다. 한 걸음 한 걸음 그 자체에 가치가 있어야 한다. 큰 성과는 가치 있는 작은 일들이 모여 이루어진다. -단테(이탈리아 시인)

羊頭狗肉				良藥苦口				養虎遺患			
양두구육 : 겉으로는 훌륭하게 내세우나 속은 음흉한 생각을 품고 있다는 말.				**양약고구** :「효험이 좋은 약은 입에 쓰다」는 뜻으로, 사람들은 충직한 말은 듣기 싫어한다는 말.				**양호유환** :「새끼 호랑이를 길러 걱정거리를 자초한다」는 뜻으로, 스스로 후환거리를 장만함을 이름.			
羊	頭	狗	肉	良	藥	苦	口	養	虎	遺	患
양 양	머리 두	개 구	고기 육	어질 양	약 약	괴로울 고	입 구	기를 양	범 호	끼칠 유	근심 환

精選 以外의 기출·예상 고사성어

- **兩手執餠**(양수집병) :「양손에 떡을 쥐었다」는 뜻으로, 무엇부터 먼저 해야 할지 모르는 경우를 이르는 말.
- **抑强扶弱**(억강부약) : 남자답지 못함을 뜻하는 「억약부강」의 반대의 말로, 강자를 누르고 약자를 보호하는 의리.
- **言有召禍**(언유소화) : 그 말로 인해 화를 부르거나 불행을 초래하였음을 이르는 말.

시사 경제 용어

● **부메랑 현상**
선진국이 개발도상국에 경제원조나 자본투자를 하여 생산된 제품이 마침내 현지시장의 수요를 충족하고 남아 선진국에 역수출됨으로써 선진국의 그 해 산업과 경합하는 현상을 말한다.

魚 頭 肉 尾	漁 父 之 利	語 不 成 說
어두육미 : 생선은 머리, 짐승은 꼬리 부분이 맛이 좋다는 말.	**어부지리** : 당사자끼리 싸우는 틈을 타 제삼자가 애쓰지 않고 가로챔을 이르는 말.	**어불성설** : 조리가 맞지 아니하여 도무지 말이 되지 않는다는 뜻으로 기가 막힘을 이름.

魚	頭	肉	尾	漁	父	之	利	語	不	成	說
물고기 어	머리 두	고기 육	꼬리 미	고기잡을 어	아비 부	갈 지	이로울 리	말씀 어	아닐 불	이룰 성	말씀 설

精選 以外의 기출·예상 고사성어

● 言猶在耳(언유재이) : 「들은 말이 아직도 귀에 쟁쟁하다」는 뜻으로, 들은 말을 잊을 수가 없음을 이르는 말.
● 與民同樂(여민동락) : 임금이 백성과 더불어 낙(樂)을 같이함을 이르는 말. (동) 與民偕樂(여민해락)
● 與世推移(여세추이) : 「세상이 변하는 대로 따라서 변한다」는 뜻으로, 시류에 영합함을 이름.

불후의 세계명언

고기는 씹을수록 맛이 나고, 책은 읽을수록 맛이 난다. 다시 읽으면서 처음에 지나쳤던 것을 발견하고 새롭게 생각하기 때문이다. 말하자면 백 번 읽고 백 번 익히는 셈이다.
-세종(조선 시대 왕)

焉敢生心	言語道斷	言中有骨
언감생심 : 자기에게는 분수에 넘치는 일로 감히 그것에 대해 마음조차 먹을 수 없음을 이르는 말.	**언어도단** : 말문이 막힌다는 뜻으로, 너무 어이없어서 말하려 해도 말할 수 없음을 이르는 말.	**언중유골** : 예사로운 말 속에 뼈 같은 속뜻이 있다는 말.

焉	敢	生	心	言	語	道	斷	言	中	有	骨
어조사 언	감히 감	날 생	마음 심	말씀 언	말씀 어	길 도	끊을 단	말씀 언	가운데 중	있을 유	뼈 골

精選 以外의 기출·예상 고사성어

- **如坐針席**(여좌침석) : 「어휴! 바늘 방석에 앉은 것 같다!」라는 뜻으로, 자리가 몹시 거북함을 이르는 말.
- **連絡不絶**(연락부절) : 오고 감이 끊이지 않고 교통을 계속함을 이르는 말. (반) 連絡杜絶(연락두절)
- **戀慕之情**(연모지정) : 그리워하고 사랑하는 남녀간의 정을 이르는 말.

시사 경제 용어

● **자사주(自社株)펀드**
자기주식의 매입을 희망하는 상장기업이 투신사에 자금을 맡기면 투신사는
이 자금으로 해당 기업의 주식을 매입, 운용하는 투자신탁펀드이다.

如履薄氷	易地思之	連絡杜絶
여리박빙 : 얇은 빙판길을 밟고 가듯이 매사 조심 또 조심함을 이르는 말.	역지사지 : 남이 당면한 처지를 그 사람이 곧 나라고 처지를 바꾸어서 생각해 봄을 이르는 말.	연락두절 : 「연락부절」의 반대의 뜻으로, 계속되었던 교통이 끊기어 연락이 안됨을 이르는 말.

如	履	薄	氷	易	地	思	之	連	絡	杜	絶
같을 여	밟을 리	얇을 박	얼음 빙	바꿀 역	땅 지	생각 사	갈 지	연할 련	이을 락	막을 두	끊을 절

精選 以外의 기출·예상 고사성어

● **年富力强**(연부역강) : 나이가 한창때이고 젊음이 넘쳐 흐르는 혈기 왕성함을 이르는 말.
● **永久不變**(영구불변) : 무한히 흐르는 세월에도 변하지 않음을 뜻하는 말로, 오래 지속되어 끊이지 않음을 이름.
● **寤寐不忘**(오매불망) : 자나깨나 잊지 못하는 애절한 심정의 상태를 가리키는 말.

불후의 세계명언

일이 빨리 이루어지기를 바라지 말고, 작은 이익에 얽매이지도 마라. 일이 빨리 끝나기를 바라다 보면 완벽하게 행할 수 없으며, 작은 이익에 얽매이다 보면 큰일을 이루지 못한다.
–공자(중국 춘추 시대 사상가 · 학자)

緣木求魚	榮枯盛衰	五里霧中
연목구어 : 「나무 위에서 물고기를 구한다」는 뜻으로, 안될 일을 무리하게 하려고 한다는 말.	**영고성쇠** : 번영하여 융성함과 말라서 쇠잔해짐. (동) 흥망성쇠 (興亡盛衰)	**오리무중** : 짙은 안개 속에서 길을 찾기 어려움과 같이, 어떤 일에 대하여 알 길이 없음을 일컫는 말.

緣	木	求	魚	榮	枯	盛	衰	五	里	霧	中
인연 **연**	나무 **목**	구할 **구**	물고기 **어**	영화로울 **영**	마를 **고**	성할 **성**	쇠잔할 **쇠**	다섯 **오**	마을 **리**	안개 **무**	가운데 **중**

精選 以外의 기출 · 예상 고사성어

● 烏飛兎走(오비토주) : 「까마귀의 비상, 토끼의 질주」라는 뜻으로, 세월이 빠름을 일컫는 말.
● 傲霜孤節(오상고절) : 「서릿발 속에서도 굴하지 아니하고 외로이 지키는 절개」라는 뜻으로, 국화를 비유한 말.
● 吳越同舟(오월동주) : 서로 적대하는 사람이 같은 경우의 처지가 됨을 가리키는 말.

시사 경제 용어

● **스태그플레이션**
침체(stagnation)와 인플레이션(inflation)의 합성어이다. 경기후퇴 속에 생산물이나 노동력이 공급초과를 빚고 있음에도 불구하고 물가가 상승하는 현상으로 선진국병이라고도 한다.

吾鼻三尺	烏飛梨落	烏飛一色
오비삼척 :「내 코가 석 자」라는 뜻으로, 곧 자기의 곤궁이 심하여 남의 사정을 돌아볼 겨를이 없음을 이름.	**오비이락** :「까마귀 날자 배 떨어진다」는 뜻으로, 우연한 일에 남으로부터 혐의를 받게 됨을 가리키는 말.	**오비일색** :「날고 있는 까마귀가 모두 같은 색깔」이라는 뜻으로, 모두 같은 종류로 똑같음을 이르는 말.

吾	鼻	三	尺	烏	飛	梨	落	烏	飛	一	色
나 오	코 비	석 삼	자 척	까마귀 오	날 비	배 리	떨어질 락	까마귀 오	날 비	한 일	빛 색

精選 以外의 기출·예상 고사성어

● 玉骨仙風(옥골선풍) :「살빛이 옥같이 희고 풍채가 신선 같다」라는 뜻으로, 귀한 사람을 비유하는 말.
● 屋上架屋(옥상가옥) :「지붕 위에 또 지붕을 얹는다」는 뜻으로, 어떤 허망한 일을 부질없이 거듭함을 이르는 말.
● 外親內疎(외친내소) :「외첨내소」와 같은 뜻으로, 겉으로는 친한 척하면서 속으로는 멀리함을 이르는 말.

불후의 세계명언

결코 넘어지지 않는 것이 아니라 넘어질 때마다 일어서는 것, 거기에 우리 삶의 가장 큰 영광이 존재한다.
–**만델라**(남아프리카 공화국 대통령)

烏合之卒	溫故知新	臥薪嘗膽
오합지졸 : 임시로 모집하여 훈련을 하지 못해 무질서한 군사. (비) 오합지중(烏合之衆)	**온고지신** : 옛것을 익히고 그것으로 미루어 새것을 알 수 있다는 말.	**와신상담** : 섶에 누워 쓸개를 핥는다는 뜻으로, 원수를 갚으려고 고통과 어려움을 참고 견딤을 비유함.

烏	合	之	卒	溫	故	知	新	臥	薪	嘗	膽
까마귀 오	합할 합	갈 지	군사 졸	따뜻할 온	연고 고	알 지	새 신	누울 와	섶나무 신	맛볼 상	쓸개 담

精選 以外의 기출·예상 고사성어

- 燎原之火(요원지화) : 「거세게 타는 벌판의 불길」이라는 뜻으로, 미처 방비할 사이 없이 퍼지는 세력을 일컫는 말.
- 欲哭逢打(욕곡봉타) : 「울려는 아이 때려서 결국 울게 한다」는 뜻으로, 불평 있는 사람들을 선동함을 일컫는 말.
- 欲巧反拙(욕교반졸) : 어떤 일을 신중히 기하여 잘 하려고 하면 할수록 오히려 잘 되지 아니함을 이르는 말.

시사 경제 용어

● **뮤추얼펀드(mutual fund)**

뮤추얼펀드란 투자자들의 자금을 모아 투자회사를 설립해 주식이나 채권·선물 옵션 등에 투자한 후 이익을 나눠주는 증권투자회사를 말한다. 투자자로서는 자신이 직접 매매하는게 아니라 전문펀드매니저가 운용해 주는 간접투자라는 점에서 투신사 수익증권과 크게 다르지 않다. 그러나 수익증권이 아닌 회사에 투자하는 것이어서 투자자는 곧 주주가 된다.

外柔内剛	搖之不動	欲求不滿
외유내강 : 겉으로 보기에는 부드러우나 속은 꿋꿋하고 강함을 이르는 말.	**요지부동** : 「흔들어도 움직이지 않는다」는 뜻으로, 고집이나 지조 있는 마음으로 흔들림이 없음을 이름.	**욕구불만** : 어떤 것을 가지고 싶은 욕심을 채우지 못하여 불만에 찬 모습을 이르는 말.

外	柔	内	剛	搖	之	不	動	欲	求	不	滿
바깥 외	부드러울 유	안 내	굳셀 강	흔들 요	갈 지	아닐 부	움직일 동	하고자할 욕	구할 구	아닐 불	찰 만

精選 以外의 기출·예상 고사성어

● **愚公移山(우공이산)** : 어떤 일이든 끈기있게 끊임없이 노력한다면 마침내는 성공한다 이르는 말.
● **迂餘曲折(우여곡절)** : 여러 가지로 뒤얽힌 복잡한 사정이나 변화를 일컫는 말.
● **遠交近攻(원교근공)** : 먼 곳에 있는 나라와 우호관계를 맺고 가까이 있는 나라를 하나씩 쳐들어감을 이르는 말.

불후의 세계명언

시작이 나쁘면 결과도 나쁘다. 중도에서 좌절되는 일은 대부분 시작이 올바르지 못했기 때문이다. 시작이 좋다고 하더라도 중도에서 마음을 늦추면 안 된다. 충분히 생각하고 계획하되, 일단 계획을 세웠거든 꿋꿋이 나가야 한다. **―레오나르도 다빈치**(이탈리아 미술가)

欲速不達	龍頭蛇尾	用意周到
욕속부달 : 일을 너무 성급히 하려고 하면 도리어 이루기 어려움을 일컫는 말.	**용두사미** : 「용의 머리와 뱀의 꼬리」라는 뜻으로, 처음은 그럴듯하다가 나중엔 흐지부지함을 이름.	**용의주도** : 사전에 마음의 준비를 해 둔 것처럼 세심하고 전혀 빈틈이 없음을 이르는 말.

欲	速	不	達	龍	頭	蛇	尾	用	意	周	到
하고자할 **옥**	빠를 **속**	아닐 **부**	통달할 **달**	용 **룡**	머리 **두**	뱀 **사**	꼬리 **미**	쓸 **용**	뜻 **의**	두루 **주**	이를 **도**

精選 以外의 기출·예상 고사성어

- **有耶無耶**(유야무야) : 「있는지 없는지」라는 뜻으로, 어떤 사물이 서로 비겨서 없었던 일로 돌림을 이르는 말.
- **流言蜚語**(유언비어) : 아무런 근거도 없는 말이 떠돌아다니는 소문을 이르는 말.
- **類類相從**(유유상종) : 같은 종류·부류끼리 서로 뭉쳐 있거나 같은 동아리끼리 서로 오가며 사귐을 일컬음.

● **클레임(claim)**
수입업자가 상대방인 수출업자에 대해 상품의 결함이나 기한 불이행 따위를 들어 계약을 완전히 이행하지 않았다는 이유로 지불거절, 지불연기, 또는 손해배상 등을 요구하는 것을 말한다.

窈窕淑女				迂餘曲折			優柔不斷				
요조숙녀 :「정숙하고 기품이 있는 여자」라는 뜻으로, 여자답고 조신한 젊은 여자를 이르는 말.				우여곡절 : 어떤 타협 따위가 이루어지기까지의 뒤얽히고 복잡했던 사정이나 사연을 이르는 말.			우유부단 : 연약해서 망설이기만 하고 결단력이 부족하여 끝을 맺지 못함을 이르는 말.				
窈	窕	淑	女	迂	餘	曲	折	優	柔	不	斷
깊을 요	정숙할 조	맑을 숙	계집 녀	멀 우	남을 여	굽을 곡	꺾을 절	넉넉할 우	부드러울 유	아닐 부	끊을 단

● **意氣揚揚(의기양양)** : 득의에 차 기세가 오르거나 득의한 빛이 얼굴에 나타나고 기세가 등등함을 이르는 말.

● **以德服人(이덕복인)** : 완력보다는 덕으로써 복종시키는 것이 사람들에게 우러름을 받게 된다는 말.

● **以毒攻毒(이독공독)** :「독은 독으로써 막는다」는 뜻으로 이르는 말. 이열치열과 같은 의미로도 쓰임.

불후의 세계명언

교활한 사람은 학문을 깔보고, 단순한 사람은 학문을 찬양하며, 현명한 사람은 학문을 이용한다.
―베이컨(영국 철학자 · 정치가)

牛耳讀經	雨後送傘	危機一髪
우이독경 :「쇠 귀에 경 읽기」란 뜻으로, 가르치고 일러 주어도 알아듣지 못함을 이르는 말.	우후송산 :「비가 갠 뒤에 우산을 보낸다」는 뜻으로, 일이 다 끝난 뒤 필요했던 것을 보내옴을 이르는 말.	위기일발 : 상황이나 상태 따위가 몹시 위급하고 절박한 순간을 이르는 말.

牛	耳	讀	經	雨	後	送	傘	危	機	一	髪
소 우	귀 이	읽을 독	경서 경	비 우	뒤 후	보낼 송	우산 산	위태할 위	틀 기	한 일	터럭 발

精選 以外의 기출·예상 고사성어

● **異路同歸**(이로동귀) :「가는 길은 달라도 도달하는 곳은 같다」는 뜻으로, 여러 갈래의 길이 있음을 이르는 말.
● **以人爲鏡**(이인위경) : 사람으로써 거울삼는다는 뜻으로, 귀감이 될 만한 위인을 거울삼아 본받는다는 말.
● **以指測海**(이지측해) :「손가락으로 바다의 깊이를 잰다」는 뜻으로, 어리석은 자를 이르는 말.

시사 경제 용어

● **콜 머니(call money, call loan)**
금융기관이나 증권회사 상호간의 단기 대부·차입으로 '부르면 대답한다' 는 식으로 극히 단기로 회수할 수 있는 대차이기 때문에 콜이라 한다. 공급자측에서 보아 콜론(call loan), 수요자측에서 보아 콜머니(call money) 라고 부른다.

有口無言	有名無實	有備無患
유구무언 : 자기의 과오나 처지를 기만하여 변명이나 아무 소리도 못함을 이르는 말.	**유명무실** : 이미 알려진 사실이나 유명한 소문이 이름뿐이지 실상은 그러하지 못함을 이르는 말.	**유비무환** : 장래의 환란을 예견하여 미리 방비하여 준비하면 막을 수 있다는 말.

有	口	無	言	有	名	無	實	有	備	無	患
있을 유	입 구	없을 무	말씀 언	있을 유	이름 명	없을 무	열매 실	있을 유	갖출 비	없을 무	근심 환

精選 以外의 기출·예상 고사성어

● 仁義禮智(인의예지) : 사람으로서 모름지기 갖추어야 할 사단(四端), 곧 어질고, 의롭고, 예의바르고 지혜로움을 일컬음.
● 因人成事(인인성사) : 남의 힘으로 일이나 뜻을 이룸을 이르는 말.
● 一騎當千(일기당천) : 「한 사람이 천 사람을 당해 낸다」는 뜻으로, 아주 힘이 셈을 일컬음.

불후의 세계명언

긍정적으로 생각하라. 원하는 것을 마음속 깊이 생각하고 또 생각하면 그 바람은 어김없이 현실이 된다. 원하지 않는 것을 떠올리지 말고 갖고 싶은 것, 하고 싶은 것을 떠올려라.
―매튜스(오스트레일리아 작가)

隱忍自重				陰德陽報				意氣銷沈			
은인자중 : 과오 따위가 있는 사람이 마음 속으로 참으며 몸가짐을 신중히 함을 이름.				**음덕양보** : 남 모르게 덕행을 쌓는 사람은 뒤에 그 보답을 저절로 받게 된다는 말.				**의기소침** : 의기가 약해져 심기가 가라앉거나 사그라짐을 이르는 말로「의기저상」과 같은 뜻.			
隱	忍	自	重	陰	德	陽	報	意	氣	銷	沈
숨을 은	참을 인	스스로 자	무거울 중	그늘 음	큰 덕	볕 양	갚을 보	뜻 의	기운 기	녹일 소	잠길 침

● 一網打盡(일망타진) :「한 그물에 모두 다 모아서 잡는다」는 뜻으로, 한꺼번에 모조리 체포함을 이르는 말.
● 一無差錯(일무차착) : 침착하고 치밀하여 일을 처리함에 있어서 전혀 실수나 잘못됨이 없음을 이르는 말.
● 日薄西山(일박서산) : 해가 서산 가까이에 와서 진다는 뜻으로, 늙어서 죽음이 가까워짐을 비유한 말.

시사 경제 용어

● **자기자본이익률(自己資本利益率 · return on equity)**
경영자가 주주의 자본을 사용해 어느 정도의 이익을 올리고 있나를 나타내는 것으로, 주주 지분에 대한 운용 효율을 나타내는 지표로서, 주식시장에서는 자기자본이익률이 높을수록 주가도 높게 형성되는 경향이 있다.

意氣投合	異口同聲	以卵擊石
의기투합 : 둘 이상의 사람들이 모여 어떤 당면 문제의 해결에 뜻을 모음을 이르는 말.	**이구동성** : 「입은 다르나 모두 한 소리를 낸다」는 뜻으로, 여러 사람들이 한결같음을 이르는 말.	**이란격석** : 「계란으로 바위를 친다」는 뜻으로, 약한 자가 강한 자에게 저항함을 이름.

意	氣	投	合	異	口	同	聲	以	卵	擊	石
뜻 의	기운 기	던질 투	합할 합	다를 이	입 구	한가지 동	소리 성	써 이	알 란	칠 격	돌 석

精選 以外의 기출·예상 고사성어

● 一夫從事(일부종사) : 여인의 길로서 한 남편만을 섬긴다는 뜻으로, 그 도리를 이르는 말.
● 一瀉千里(일사천리) : 강물의 물살이 빨라서 한 번 흘러 천리에 다다름. 곧, 사물의 진행이 거침없이 빠름을 말함.
● 一視同仁(일시동인) : 모두를 평등하게 보아 똑같이 사랑함을 이르는 말.

불후의 세계명언

나는 지금까지 그야말로 우연한 기회에 무언가 값어치 있는 일을 이룬 적이 없다. 나의 여러 가지 발명 가운데 어느 한 가지도 우연하게 얻어진 것은 없다. 모두 다 꾸준하고 성실하게 일함으로써 얻은 것들이다. **ㅡ에디슨**(미국 발명가)

以法從事				以心傳心				以熱治熱			
이법종사 : 완고하고 고지식하게 법대로만 일을 처리한다는 말.				**이심전심** : 말이나 글 따위에 의하지 않고 마음에서 마음으로 전해지는 심정을 이르는 말.				**이열치열** :「열은 열로써 다스린다」는 뜻으로, 힘은 힘으로 물리침을 이르는 말.			
以	法	從	事	以	心	傳	心	以	熱	治	熱
써 **이**	법 **법**	좇을 **종**	일 **사**	써 **이**	마음 **심**	전할 **전**	마음 **심**	써 **이**	더울 **열**	다스릴 **치**	더울 **열**

以法從事以心傳心以熱治熱

精選 以外의 기출·예상 고사성어

- 一以貫之(일이관지) :「한 이치로써 모든 것을 일관한다」는 뜻으로, 하나의 이치로 모든 것을 꿰뚫음을 이름.
- 一日三秋(일일삼추) :「하루가 삼 년 같다」는 말. 몹시 지루하게 기다림을 일컬음. (동) 일각여삼추(一刻如三秋)
- 一敗塗地(일패도지) : 여지없이 패하여 다시 일어날 수 없다는 뜻으로, 어떤 일이 수습이 안됨을 일컬음.

시사 경제 용어

● **한계효용체감의 법칙**
한계효용은 욕망의 강도(強度)에 정비례하고, 재화의 존재량에 반비례하므로 재화의 양을 한 단위씩 추가함에 따라 전부효용은 증가하나 한계효용은 점차 감소하게 되는 것을 말한다. 그래서 한계효용체감의 법칙을 「욕망포화의 법칙」이라고도 한다.

已往之事　二律背反　泥田鬪狗

이왕지사 : 이미 지나간 일을 이르는 말. (동) 이과지사(已過之事)

이율배반 : 서로 모순되는 두 명제가 동등한 권리로 주장되는 일을 가리키는 말.

이전투구 : 「진흙 속에서 싸우는 개」처럼 자기의 이익만을 위해서 싸우는 모습을 이르는 말.

已	往	之	事	二	律	背	反	泥	田	鬪	狗
이미 이	갈 왕	갈 지	일 사	두 이	법 률	등 배	돌이킬 반	진흙 니	밭 전	싸울 투	개 구

精選 以外의 기출·예상 **고사성어**

● 一筆揮之(일필휘지) : 「글씨를 단숨에 줄기차게 써 내려간다」는 뜻으로, 능수능란한 솜씨를 일컬음.
● 一攫千金(일확천금) : 「힘들이지 아니하고 단번에 많은 재물을 얻는다」는 뜻으로, 그런 사행심리를 이르기도 함.
● 一喜一悲(일희일비) : 「기쁜 일과 슬픈일이 번갈아 일어남」을 뜻하는 말로, 한편 기쁘고 한편 슬프다는 뜻도 있음.

불후의 세계명언

친구의 친절한 선물은 아무리 사소한 것이라도 가치있게 생각하라. 친구의 친절한 마음씨 만으로도 이미 하나의 소중한 선물이기 때문이다.

−데모크리토스(고대 그리스 철학자)

因果應報	人面獸心	人事不省
인과응보 : 사람이 짓는 선악의 인업에 응하여 과보가 있음을 이르는 말.	**인면수심** : 겉모양은 사람이 분명하나 그 사람의 속은 짐승과도 같다는 말.	**인사불성** : 술이나 정신적인 충격 따위로 인하여 의식을 잃고 멍한 상태를 이르는 말.

因	果	應	報	人	面	獸	心	人	事	不	省
인할 인	과실 과	응할 응	갚을 보	사람 인	낮 면	길짐승 수	마음 심	사람 인	일 사	아닐 불	살필 성

精選　以外의 기출·예상　**고사성어**

- **臨渴掘井**(임갈굴정) : 「목이 말라야 우물을 판다」는 뜻으로, 평소에 준비 없이 일을 당하고서야 허둥지둥 서두른다는 말.
- **臨時變通**(임시변통) : 갑자기 생긴 일을 우선 임시로 둘러맞춰서 처리함을 이르는 말로「임시처변」과 같은 뜻의 말.
- **臨戰無退**(임전무퇴) : 싸움터에 임하여 물러섬이 없음을 이르는 말.

시사 경제 용어

● **인덱스펀드(index fund)**
시장의 장기적 성장추세에 맞춰 펀드의 수익률을 주가지수 수익률 변동과 연동(값이 오르내림에 따라 그밖의 관련된 다른 것의 값도 올리거나 내리는 일) 수익률만큼의 수익률을 실현시키고자 하는 것.

因 循 姑 息	仁 者 無 敵	人 之 常 情
인순고식 : 구습을 버리지 못하고 눈앞의 편안한 것만을 취함을 가리키는 말.	**인자무적** : 어진 사람에게는 적이 없음을 이르는 말.	**인지상정** : 인간으로서 항상 보통으로 가질 수 있는 정을 이르는 말.

因	循	姑	息	仁	者	無	敵	人	之	常	情
인할 인	돌 순	시어머니 고	숨쉴 식	어질 인	놈 자	없을 무	대적할 적	사람 인	갈 지	항상 상	뜻 정

精選 以外의 기출·예상 고사성어

● **立身揚名(입신양명)** : 입신출세하여 이름이 세상에 널리 알려지게 됨을 이르는 말.
● **自家撞着(자가당착)** : 자기가 한 말이나 행동의 앞뒤가 모순되는 것을 가리키는 말.
● **自問自答(자문자답)** : 희열이나 상심 따위로 자신이 자신에게 스스로 묻고 답하기를 거듭함을 이름.

불후의 세계명언

어둠으로는 어둠을 몰아낼 수 없다. 오직 빛만이 어둠을 밝힐 수 있다. 미움으로는 미움을 몰아낼 수 없다. 오직 사랑만이 미움을 씻어낼 수 있다.

―킹(미국 목사 · 흑인 운동 지도자)

一擧兩得	日久月深	一口二言
일거양득 : 한 가지 일로 두 가지 이득을 봄을 가리키는 말.	**일구월심** : 「날이 오래고 달이 깊어 간다」는 뜻으로, 날이 갈수록 바라는 마음이 깊어진다는 말.	**일구이언** : 「한 입으로 두 말을 한다」는 뜻으로, 지조 없이 말을 이랬다 저랬다 함을 이르는 말.

一	擧	兩	得	日	久	月	深	一	口	二	言
한 일	들 거	두 양	얻을 득	날 일	오랠 구	달 월	깊을 심	한 일	입 구	두 이	말씀 언

精選 以外의 기출 · 예상 고사성어

- **自斧則足**(자부즉족) : 「제 도끼에 발등 찍힌다」는 뜻으로, 그 일에 능숙하다고 자만하다가 스스로 해를 입는다는 말.
- **自中之亂**(자중지란) : 같은 패나 같은 동아리 내에서 일어나는 분쟁분란 따위를 이르는 말.
- **自暴自棄**(자포자기) : 절망 상태에 빠져서 스스로 자신을 포기하고 실의에 자지러짐을 이르는 말.

시사 경제 용어

● **자산삼분법(資産三分法)**
자산을 예금과 부동산, 주식에 분산 투자하는 재테크 방법. 일반적으로 가정에서 재산을 관리할 때 안전성과 수익성을 조화시키는 최적의 방법으로 각광받고 있는 재테크 방법이다.

一脈相通 ／ 一目瞭然 ／ 一罰百戒

일맥상통 : 솜씨·성격·처지·상태 등이 서로 통함을 가리키는 말.

일목요연 : 언뜻 보아도 똑똑하게 알 수 있다는 말.

일벌백계 : 사람들에게 경각심을 불러일으키기 위하여 죄인을 무거운 벌로 다스리는 일.

一	脈	相	通	一	目	瞭	然	一	罰	百	戒
한 일	맥 맥	서로 상	통할 통	한 일	눈 목	밝을 요	그럴 연	한 일	벌줄 벌	일백 백	경계할 계

精選 以外의 기출·예상 고사성어

● **昨非今是**(작비금시) : 전에는 그르다고 생각했던 일이 지금은 옳다고 생각됨을 이르는 말.

● **作舍道傍**(작사도방) : 무슨 일이나 이견(異見)이 많아서 얼른 결정하지 못함을 이르는 말.

● **將計就計**(장계취계) : 상대의 계략을 미리 알아차리고 그것을 역이용하는 계략을 일컬음.

불후의 세계명언

어떤 일을 할 수 있느냐고 누군가 묻는다면 "물론입니다."라고 자신 있게 대답하라. 그리고 그 일을 어떻게 해야 할지 열심히 찾아보아라.

―루스벨트(미국 대통령)

一 絲 不 亂	一 魚 濁 水	一 言 之 下
일사불란 : 한 오라기의 실도 어지럽지 않음. 곧, 질서가 정연해 조금도 헝클어진 데나 어지러움이 없다는 말.	**일어탁수** :「한 마리의 고기가 물을 흐린다」는 뜻. 한 사람의 잘못으로 여러 사람이 피해를 받게 됨을 비유함.	**일언지하** :「한 마디로 딱 잘라 말한다」는 뜻으로, 두말할 나위 없음을 이르는 말.

一	絲	不	亂	一	魚	濁	水	一	言	之	下
한 일	실 사	아닐 불	어지러울 란	한 일	물고기 어	흐릴 탁	물 수	한 일	말씀 언	갈 지	아래 하

精選 以外의 기출 · 예상 고사성어

- **適口之餠**(적구지병) :「입에 맞는 떡」이라는 뜻으로, 자기가 좋아하는 것만을 골라 취함을 이르는 말.
- **積德累仁**(적덕누인) :「덕을 쌓고 어진 일을 많이 함」의 뜻으로, 좋은 일을 많이 하라 이르는 말.
- **賊反荷杖**(적반하장) :「도둑이 도리어 매를 든다」는 뜻으로, 잘못한 사람이 도리어 잘한 사람을 나무랄 경우에 쓰는 말.

시사 경제 용어

● **창업투자회사(創業投資會社)**
사업할 수 있는 기술과 아이디어는 있지만 자본이 없는 사업자의 사업계획 자체를 중요한 사업자원으로 간주해 그 회사의 미래가치를 평가하여 투자하는 금융회사.

一日三省　一場春夢　一觸卽發

일일삼성 : 사람의 자기 반성을 이르는 말로, 하루에 세 번 이상 뒤돌아봄을 이름.

일장춘몽 : 한바탕의 봄꿈처럼 헛된 영화를 가리키는 말.

일촉즉발 : 「조금만 닿아도 곧 폭발한다」는 뜻으로, 큰일이 터질 듯한 긴장상태를 이름.

一	日	三	省	一	場	春	夢	一	觸	卽	發
한 일	날 일	석 삼	살필 성	한 일	마당 장	봄 춘	꿈 몽	한 일	닿을 촉	곧 즉	필 발

精選 以外의 기출·예상 고사성어

● 積小成大(적소성대) : 「적토성산」「적진성산」과 같은 뜻으로, 작은 것도 쌓이면 크게 된다는 말.
● 赤手空拳(적수공권) : 「맨손과 맨주먹」이라는 뜻으로, 가진 것이 아무것도 없음을 이르는 말.
● 績塵成山(적진성산) : 「티끌 모아 태산이 된다」는 뜻으로, 먼지가 모여 산을 이루듯 근면·검약하라는 말.

불후의 세계명언

건강한 몸을 가지지 않으면 조국에 충실한 사람이 되기 어렵고, 좋은 아버지, 좋은 아들, 좋은 이웃이 되기 어렵다.
―페스탈로치(스위스 교육 개혁가)

日 就 月 將	一 片 丹 心	臨 機 應 變
일취월장 : 나날이 다달이 진전됨이 빠름을 이르는 말.	**일편단심** : 한 조각의 붉은 마음이란 뜻으로, 변치 않는 지조가 있는 마음을 가리킴.	**임기응변** : 그때 그때 일의 형편에 따라서 융통성 있게 잘 처리함을 이르는 말.

日	就	月	將	一	片	丹	心	臨	機	應	變
날 일	나아갈 취	달 월	장수 장	한 일	조각 편	붉을 단	마음 심	임할 임	베틀 기	응할 응	변할 변

精選 以外의 기출·예상 고사성어

- 電光石火(전광석화) : 번갯불과 부싯돌의 불. 곧, 극히 짧은 시간이나 매우 빠른 동작을 이르는 말.
- 全心全力(전심전력) : 마음을 오로지 한 일에만 집중하여 전력을 다함을 이르는 말.
- 絶長補短(절장보단) : 「긴 것을 잘라서 짧은 것에 보탠다」는 뜻으로, 장점으로 단점을 보충함을 이르는 말.

● 융통(融通) 어음(accommodation bill)
상거래를 수반하지 않고 순수하게 자금조달 목적으로 기업체에서 발행하는
어음. 상품을 사고팔 때 발행되는 물대로 발행되는 진성어음(물대)과 대비되
는 개념. 일반 금융기관에서 취급하는 어음할인이나 어음대출 등은 모두 진
성어음만을 대상으로 하고 있다.

시사 경제 용어

立 身 出 世	自 激 之 心	自 手 成 家
입신출세 : 사회적으로 인정을 받고 높이 되어 크게 성공함을 이르는 말.	자격지심 : 어떤 일에 대하여 자기 스스로 미흡하게 여기는 마음을 이르는 말.	자수성가 : 부모에게 물려받은 재산이 없이 자기 스스로 한 살림 이룸을 이르는 말.

立	身	出	世	自	激	之	心	自	手	成	家
설 립	몸 신	날 출	인간 세	스스로 자	격동할 격	갈 지	마음 심	스스로 자	손 수	이룰 성	집 가

精選 以外의 기출·예상 고사성어

● 切磋琢磨(절차탁마) : 옥(玉)·돌 따위를 갈고 닦는 것과 같이 덕행과 학문을
 쉼없이 노력하여 닦음을 말함.
● 正心修己(정심수기) : 마음을 바르게 하고 몸을 닦는다는 뜻으로, 자기 수양의
 방법을 이르는 말.
● 正正堂堂(정정당당) : 태도·처지·수단 따위가 꿀림이 없이 바르고 떳떳한
 기세를 이르는 말.

불후의 세계명언

승리는 노력과 사랑에 의해서만 얻어진다. 승리는 가장 끈기 있게 노력하는 사람에게 간다.
어떤 고난 속에 있더라도 노력으로 정복해야 한다. 오직 그것뿐이다. 이것이 진정한 승리의
길이다. **─나폴레옹**(프랑스 황제)

自 業 自 得	自 畵 自 讚	作 心 三 日
자업자득 : 자기가 저지른 일의 과보를 자기가 스스로 받게 된다고 이르는 말.	**자화자찬** : 자기가 그린 그림을 자기가 칭찬한다는 뜻으로, 자기의 행위를 스스로 칭찬함을 말함.	**작심삼일** : 한번 결심한 것이 사흘을 가지 않음. 곧, 결심이 굳지 못함을 이르는 말.

自	業	自	得	自	畵	自	讚	作	心	三	日
스스로 **자**	업 **업**	스스로 **자**	얻을 **득**	스스로 **자**	그림 **화**	스스로 **자**	기릴 **찬**	지을 **작**	마음 **심**	석 **삼**	날 **일**

● **糟糠之妻**(조강지처) : 지게미와 겨를 같이 먹고 고생한 정실 아내. 곧, 고생을 함께 하여 온 본처를 이르는 말.
● **朝令暮改**(조령모개) : 「아침에 내린 영을 저녁에 고친다」는 뜻으로, 법령이나 명령을 자주 바꿈을 이르는 말.
● **朝變夕改**(조변석개) : 「아침 저녁으로 뜯어 고친다」는 뜻으로, 계획·결정 따위를 자주 번복함을 이르는 말.

시사 경제 용어

● **유동성 조절자금(流動性調節資金)**
시중 유동성의 넘치고 부족함을 조절하기 위해 금융기관에 지원되거나 금융기관으로부터 흡수하는 자금. 일반적으로 지급준비금의 부족시 한국은행이 시중은행에 지원하는 자금을 말한다.

適材適所	積土成山	專心致志
적재적소 : 적당한 재목을 적당한 자리에 씀을 이르는 말.	**적토성산** : 적은 양의 흙도 쌓이고 쌓이면 높은 산이 된다는 뜻으로 근검 절약을 이르는 말.	**전심치지** : 딴 생각 없이 오로지 한 가지 일에만 마음을 쏟음을 이르는 말.

適	材	適	所	積	土	成	山	專	心	致	志
맞을 적	재목 재	맞을 적	바 소	쌓을 적	흙 토	이룰 성	메 산	오로지 전	마음 심	이를 치	뜻 지

精選 以外의 기출·예상 **고사성어**

● 措手不及(조수불급) : 일이 매우 급하게 진행되어 미처 손을 댈 여유가 없음을 이르는 말.
● 終善如流(종선여류) : 착한 일을 함에 있어서 어떠한 경우라도 주저함이 있어서는 안된다고 이르는 말.
● 縱橫無盡(종횡무진) : 동서남북으로 발이 거침이 없다는 뜻으로, 자유·자재하여 거침없이 마음대로 함을 이르는 말.

불후의 세계명언

감사하는 마음처럼 아름다운 것은 없다. 우리가 누구에게 감사하고 있을 때는 거기에 불화나 반목 같은 것은 발붙이지 못한다.
―박지원(조선 시대 문장가 · 실학자)

轉禍爲福	切齒腐心	漸入佳境
전화위복 : 화가 바뀌어 복이 됨. 곧, 언짢은 일이 계기가 되어 도리어 행운을 맞게 됨을 이르는 말.	**절치부심** : 몹시 분하거나 속을 썩여서 이를 갈며 어찌할 줄 모르고 안절부절못함을 이름.	**점입가경** : 「깊이 들어갈수록 아주 재미가 있다」는 뜻으로, 사건 따위가 진행되면 될수록 흥미롭다는 말.

轉	禍	爲	福	切	齒	腐	心	漸	入	佳	境
구를 **전**	재화 **화**	위할 **위**	복 **복**	끊을 **절**	이 **치**	썩을 **부**	마음 **심**	차차 **점**	들 **입**	아름다울 **가**	지경 **경**

精選 以外의 기출·예상 고사성어

- 坐食山空(좌식산공) : 놀고 먹는 것으로 소일하면 산더미 같은 재산도 곧 없어지고 만다는 말.
- 坐井觀天(좌정관천) : 「우물에 앉아 하늘을 본다」는 뜻으로, 견문(見聞)이 좁은 것을 가리키는 말.
- 左之右之(좌지우지) : 「제마음대로 휘두르거나 다룬다」는 뜻으로, 어떤 일을 마음대로 결정한다는 말.

시사 경제 용어

● **유형고정자산(有形固定資産 · tangible fixed assets)**
회사가 갖고 있는 자산 중 구체적인 재화를 말한다. 토지, 건물, 구조물, 선박, 차량, 운반구, 기계장치, 공구, 기구, 비품 등을 가리킨다. 소유 부동산도 여기에 포함된다.

正正堂堂	頂門一鍼	井中觀天
정정당당 : 태도·처지·수단 따위가 꿀림이 없이 바르고 떳떳한 기세를 이르는 말.	**정문일침** : 정수리에 침을 놓는다는 말. 곧, 간절하고 따끔한 충고를 이르는 말.	**정중관천** :「정중지와(井中之蛙)」와 같은 뜻으로, 우물 안의 개구리 같은 안목을 이르는 말.

正	正	堂	堂	頂	門	一	鍼	井	中	觀	天
바를 정	바를 정	집 당	집 당	정수리 정	문 문	한 일	침 침	우물 정	가운데 중	볼 관	하늘 천

精選 **以外의 기출·예상** **고사성어**

● 走馬看山(주마간산) : 달리는 말 위에서 산천을 구경함. 곧, 바쁘고 어수선하여 무슨 일이든지 스치듯 지나쳐서 봄.
● 酒池肉林(주지육림) : 술이 못을 이루고 고기가 숲을 이루었다는 뜻. 곧, 호사스럽고 굉장한 술잔치를 이르는 말.
● 中道而廢(중도이폐) :「일을 하다가 중도에서 그친다」는 뜻으로, 하던 일을 중도에서 그만둠을 이르는 말.

불후의 세계명언

NO를 뒤집으면 전진을 의미하는 ON이 된다. 모든 문제에는 푸는 열쇠가 있다. 끊임없이 생각하고 찾아내어라.
—**필**(미국 목사·소설가)

朝三暮四	鳥足之血	種豆得豆
조삼모사 : 간사한 꾀로 남을 속여 희롱함을 이르는 말.	**조족지혈** :「새발의 피」라는 뜻으로, 필요한 분량에 견주어 너무 적어 못 미침을 이르는 말.	**종두득두** :「콩 심은 데서 콩을 거둔다」는 뜻으로, 원인에는 반드시 그에 따른 결과가 온다는 말.

朝	三	暮	四	鳥	足	之	血	種	豆	得	豆
아침 조	석 삼	저물 모	넉 사	새 조	발 족	갈 지	피 혈	씨 종	콩 두	얻을 득	콩 두

精選 以外의 기출·예상 고사성어

- **知己之友**(지기지우) : 서로 뜻이 통하는 친한 벗을 가리키는 말.
- **至死不屈**(지사불굴) : 죽을 때까지 자기가 주장한 바를 굽히지 않음을 이르는 말.
- **池魚籠鳥**(지어농조) :「연못 속의 물고기와 새장 속의 새」라는 뜻으로, 처지 따위가 자유롭지 못함을 일컫는 말.

시사 경제 용어

● **구전마케팅(word of mouth marketing)**
구전마케팅은 소비자 혹은 그 관련인의 입에서 입으로 전달되는 제품, 서비스, 기업이미지 등에 대한 말에 의한 마케팅을 말한다. 사람들이 알게 모르게 이야기하는 입을 광고의 매체로 삼는다. 기업들이 경비절감에 나서면서 어떤 마케팅전략보다도 시간, 인원, 비용 등이 절약되는 구전마케팅에 대한 관심이 높아지고 있다.

坐 不 安 席	左 衝 右 突	主 客 顚 倒
좌불안석 : 한 곳에 오래 앉아 있지 못하고 안절부절못함을 이르는 말.	**좌충우돌** : 「왼쪽으로 찌르고 오른쪽으로 부딪친다」는 뜻으로, 사방으로 치고받는다는 말.	**주객전도** : 사물의 경중(輕重)·선후(先後), 주인과 객의 차례 따위가 서로 뒤바뀜을 이르는 말.

坐	不	安	席	左	衝	右	突	主	客	顚	倒
앉을 좌	아니 불	편안 안	자리 석	왼·좌	찌를 충	오른쪽 우	부딪칠 돌	주인 주	손 객	넘어질 전	넘어질 도

精選 以外의 기출·예상 고사성어

● **知足者富**(지족자부) : 자기 자신에 만족할 줄 알고 분수를 지키는 사람이 진정한 부자라는 말.

● **知行一致**(지행일치) : 「아는 것과 행함이 같아야 한다」는 뜻으로, 그것이 진정한 지혜로운 사람이라는 말.

● **進退維谷**(진퇴유곡) : 「진퇴양난」과 유사한 말로, 나아가지도 물러설 길도 없어 궁지에 몰림을 이르는 말.

晝耕夜讀 | 走馬加鞭 | 竹馬故友

주경야독 : 낮에는 농사일을 하고 밤에는 글을 읽음. 곧, 바쁜 틈을 타서 어렵게 공부함을 이르는 말.

주마가편 : 「달리는 말에 채찍질한다」는 뜻으로, 부지런하고 성실한 사람을 더 격려함을 이르는 말.

죽마고우 : 어릴 때부터 같이 놀며 자란 벗을 가리키는 말.

晝	耕	夜	讀	走	馬	加	鞭	竹	馬	故	友
낮 주	밭갈 경	밤 야	읽을 독	달릴 주	말 마	더할 가	채찍 편	대 죽	말 마	연고 고	벗 우

精選 以外의 기출·예상 고사성어

- **千慮一得**(천려일득) : 바보 같은 사람이라도 많은 생각 속에 한 가지쯤 쓸만한 것이 있다는 말.
- **千慮一失**(천려일실) : 아무리 지혜로운 사람일지라도 많은 생각 가운데에는 잘못된 것도 있다는 말.
- **天方地軸**(천방지축) : ①너무 바빠서 허둥지둥 내닫는 모양. ②분별없이 함부로 덤비는 모양을 가리키는 말.

● 환투기
환시세의 변동에 따른 차익을 얻을 목적으로 환매매를 하는 환투기는 외국환의 시세, 즉 앞으로의 환율변동에 대한 기대심리에 따라 금리차 또는 환차익을 목적으로 외국환을 사고파는 것을 말한다. 환율이 오를 것이라고 예상하면 사고, 환율이 내릴 것이라고 예상하면 파는 것이다.

衆寡不敵	衆口難防	至緊至要
중과부적 : 적은 수효로 많은 수효를 대적할 수 없다는 뜻.	**중구난방** : 뭇 사람의 말을 다 막기는 어렵다는 뜻으로, 여럿이 마구 지껄임을 이르는 말.	**지긴지요** : 더할 나위 없이 긴요함을 이르는 말.

衆	寡	不	敵	衆	口	難	防	至	緊	至	要
무리 **중**	적을 **과**	아닐 **부**	대적할 **적**	무리 **중**	입 **구**	어려울 **난**	막을 **방**	이를 **지**	긴요할 **긴**	이를 **지**	구할 **요**

● 天衣無縫(천의무봉) : 하늘나라 사람들의 옷은 꿰맨 흔적이 없다는 뜻으로,
시가(詩歌) 따위의 기교(技巧)에 흠이 없이 완미(完美)함을
이르는 말.
● 天長地久(천장지구) : 하늘과 땅은 영원하다는 뜻으로, 영원히 변함없음을
일컫는 말.
● 鐵石肝腸(철석간장) : 매우 굳센 지조를 이르는 말. (동) 鐵心石腸(철심석장)

불후의 세계명언

과거에 대해 생각하지 마라. 미래에 대해 생각하지 마라. 단지 현재에 살라. 그러면 과거도 미래도 그대의 것이 되리니.

－오쇼 라즈니시(인도 철학자 · 작가)

指鹿爲馬	支離滅裂	至誠感天
지록위마 : 윗사람을 속이고 권세를 거리낌없이 제마음대로 휘두르는 것을 이르는 말.	지리멸렬 : 순서 없이 마구 뒤섞여 갈피를 잡을 수 없는 상태로 멸망함을 이르는 말.	지성감천 : 지극한 정성에 하늘이 감동함을 이르는 말.

指	鹿	爲	馬	支	離	滅	裂	至	誠	感	天
손가락 지	사슴 록	위할 위	말 마	지탱할 지	떠날 리	멸망할 멸	찢을 렬	이를 지	정성 성	느낄 감	하늘 천

精選 以外의 기출 · 예상 고사성어

- 徹天之冤(철천지원) : 「철천지한」과 같은 뜻으로, 하늘에 사무치는 크나큰 원한이나 한을 이르는 말.
- 靑雲之志(청운지지) : 「청운의 뜻」이라는 말로 출세하려는 큰 뜻을 이름.
- 淸風明月(청풍명월) : 맑은 바람과 밝은 달이라는 뜻으로, 순백하고 온건한 성품을 이르는 말.

시사 경제 용어

● **연금제도**
연금은 가입자들이 노후를 대비하기 위해 법률로써 정기적으로 적립한 보험료를 내고 퇴직 후에 급여를 받도록 한 제도로서 일종의 보험료를 내고 나중에 보험금을 받는 보험제도인 셈이다. 기금의 일종인 연금기금은 급여를 보장하기 위해 이자금을 운용하거나 공공부문에 예치해 수익을 내고 있다.

知	而	不	知	知	者	不	言	知	足	不	辱

지이부지 : 「알면서 모른 체한다」는 뜻으로, 지사부지(知事不知)와 비슷한 말.

지자불언 : 지식이 있는 사람은 매사 함부로 말하지 않는 지혜로움이 있다는 말.

지족불욕 : 자기 분수를 지키며 매사 만족할 줄 알면 욕됨이 없다는 말.

知	而	不	知	知	者	不	言	知	足	不	辱
알 지	말이을 이	아닐 부	알 지	알 지	놈 자	아닐 불	말씀 언	알 지	발 족	아닐 불	욕될 욕

 精選 **以外의 기출·예상** **고사성어**

● 草露人生(초로인생) : 풀잎에 맺힌 이슬처럼 인생이 참으로 덧없고 허무함을 이르는 말.
● 寸進尺退(촌진척퇴) : 「진보는 적고 퇴보는 많다」라는 뜻으로, 얻는 것은 적고 잃는 것이 많음을 이르는 말.
● 秋毫不犯(추호불범) : 가을이면 짐승털이 매우 가늘어진다는 추호란 말을 빌려, 남의 것은 추호도 건드리지 않음을 이름.

불후의 세계명언

사람은 마음이 유쾌하면 하루 종일 걸어도 힘들지 않지만, 마음에 괴로움이 있으면 십리 길을 가는 데도 쉽게 지친다. 인생의 행로도 이와 마찬가지이다. 항상 밝고 유쾌한 마음을 가지고 걷지 않으면 안 된다. **−셰익스피어**(영국 극작가 · 시인)

知彼知己	直木先伐	眞金不鍍
지피지기 : 적의 속사정과 나의 형편을 소상히 앎을 가리키는 말. (~백전백승)	**직목선벌** :「곧은 나무일수록 먼저 꺾인다」는 뜻으로, 쓸 만한 사람이 먼저 사라짐을 이름.	**진금부도** :「진짜 황금은 도금하지 않는다」는 뜻으로, 재능은 숨겨져 있어도 빛을 발한다는 말.

知	彼	知	己	直	木	先	伐	眞	金	不	鍍
알 지	저 피	알 지	몸 기	곧을 직	나무 목	먼저 선	칠 벌	참 진	쇠 금	아닐 부	도금할 도

精選 以外의 기출 · 예상 고사성어

- **置外度外**(치외도외) :「내버려 두고 상대하지 않는다」는 뜻으로, 하든지 말든지 무관심함을 비유한 말.
- **七去之惡**(칠거지악) : 옛날 자기 아내를 내쫓는 사유가 되었던 일곱 가지 사항을 이르는 말.(반) 삼불거(三不去)
- **七難八苦**(칠난팔고) : 불가에서 말하는 칠난(7가지 난)과 팔고(8가지 고통)을 이르는 말로 여러 가지 고난, 또는 온갖 고초를 이르는 말.

● **E-마켓플레이스(electron-marketplace)**
다수의 공급자와 수요자가 모여 자유롭게 거래를 할 수 있는 일종의 '가상시장'이다. e-마켓플레이스는 이제까지 거래기업들만 폐쇄적으로 운영했던 기업간(B2B) 전자상거래 시장의 한계를 극복하고 일반 기업을 위한 실질적인 거래의 장을 마련했다는 점에서 주목을 받고 있다.

시사 경제 용어

盡忠報國	進退兩難	天高馬肥
진충보국 : 충성을 다하여 나라에 은혜를 갚음을 이르는 말.	진퇴양난 : 나아갈 수도 물러설 수도 없는 궁지에 빠짐을 이르는 말.	천고마비 :「가을 하늘은 맑게 개어 높고 말은 살찐다」는 뜻으로, 가을이 좋은 시절임을 이르는 말.

盡	忠	報	國	進	退	兩	難	天	高	馬	肥
다할 진	충성 충	갚을 보	나라 국	나아갈 진	물러날 퇴	두 량	어려울 난	하늘 천	높을 고	말 마	살찔 비

精選 以外의 기출·예상 고사성어

- 快刀亂麻(쾌도난마) : 어지럽게 뒤얽힌 사물을 명쾌하게 밝혀 처리함을 이르는 말.
- 卓上空論(탁상공론) : 실현성이 없이 헛된 이론으로 논쟁만을 거듭함을 이르는 말.
- 脫兎之勢(탈토지세) : 함정이나 우리를 빠져나와 도망하는 토끼의 기세라는 뜻으로, 신속하고 민첩함을 이름.

불후의 세계명언

친구의 본래 임무는 당신의 형편이 나쁠 때 당신 편을 들어 주는 것이다. 당신의 형편이 좋을 때는 거의 누구나 당신을 편들 것이기 때문이다.
-마크 트웨인(미국 소설가)

千辛萬苦	天壤之判	天人共怒
천신만고 : 천 가지의 쓴맛과 만 가지의 고난을 뜻함. 심신이 수고로움으로 시달림을 이르는 말.	**천양지판** : 하늘과 땅의 차이처럼 엄청난 차이를 이르는 말. (비) 천양지차(天壤之差).	**천인공노** : 「하늘과 땅이 함께 분노한다」는 뜻으로, 도저히 용서하지못할 일을 비유한 말.

千	辛	萬	苦	天	壤	之	判	天	人	共	怒
일천 **천**	매울 **신**	일만 **만**	괴로울 **고**	하늘 **천**	땅 **양**	갈 **지**	판단할 **판**	하늘 **천**	사람 **인**	함께 **공**	성낼 **노**

精選 以外의 기출·예상 고사성어

- **太剛則折**(태강즉절) : 「너무 세거나 빳빳하면 꺾어지기가 쉽다」는 뜻으로, 사람은 융통성이 있어야 한다는 말.
- **泰山壓卵**(태산압란) : 「큰 산이 알을 누른다」는 뜻으로, 무거운 것으로 알을 깨뜨리는 것처럼 쉬운 일이나 큰 위엄으로 내리누름을 이름.
- **兎死狗烹**(토사구팽) : 「토끼를 잡아 먹고 난 후에는 사냥개도 삶는다」는 뜻으로, 실컷 부려 먹고 버림을 이름.

시사 경제 용어

● **리보금리(LIBOR: London Inter-bank offered rate)**
런던의 금융시장에 있는 은행 중에서도 신뢰도가 높은 일류 은행들이 자기들 끼리의 단기적인 자금거래에 적용하는 대표적인 단기금리. 리보금리는 세계 각국의 국제간 금융거래에 기준 금리로 활용되고 있으며 세계 금융시장의 상태를 판단할 수 있지만, 장기금리까지 파악하기에는 다소 무리가 있다.

千載一遇	天眞爛漫	千篇一律
천재일우 : 천 년에 한 번 만난다는 뜻으로, 좀처럼 얻기 어려운 좋은 기회를 이르는 말.	**천진난만** : 꾸밈이나 거짓이 없는 천성 그대로의 순진함을 이르는 말.	**천편일률** : 많은 사물이 변화가 없이 모두 엇비슷한 현상을 가리키는 말.

千	載	一	遇	天	眞	爛	漫	千	篇	一	律
일천 천	실을 재	한 일	만날 우	하늘 천	참 진	빛날 란	부질없을 만	일천 천	책 편	한 일	법 률

精選 以外의 기출·예상 고사성어

● 兎死狐悲(토사호비) : 남의 처지를 보고 자기 신세와 같은 처지의 아픔을 서로 동정함을 이르는 말.
● 波瀾萬丈(파란만장) : 바다의 파도처럼 만 길 높이로 인다는 뜻으로,인생을 살아가는데 있어서, 기복과 변화가 심함을 이르는 말.
● 破顔大笑(파안대소) : 「얼굴이 폭발할 것 같은 큰 웃음」이라는 뜻으로, 매우 즐거운 표정으로 크게 웃는 웃음을 이름.

불후의 세계명언

마음이 어둡고 산란할 때는 가다듬을 줄 알아야 한다. 마음이 긴장되어 굳어졌을 때는 풀어 버릴 줄 알아야 한다. 그러지 않으면 어리석고 답답한 마음을 고칠지라도 다시 마음을 걷잡지 못하기 쉽다. —채근담

天 必 厭 之	青 雲 萬 里	青 出 於 藍
천필염지 : 「하늘이 못된 사람을 미워하여 반드시 벌을 내린다」는 뜻으로 이르는 말.	청운만리 : 「푸른 구름 일만 리」라는 뜻으로, 원대한 포부나 높은 이상을 이르는 말.	청출어람 : 「쪽에서 나온 푸른 물감이 쪽보다 더 푸르다」는 뜻. 제자가 스승보다 낫다는 말. (준)출람(出藍)

天	必	厭	之	青	雲	萬	里	青	出	於	藍
하늘 천	반드시 필	싫을 염	갈 지	푸를 청	구름 운	일만 만	마을 리	푸를 청	날 출	어조사 어	쪽 람

精選 以外의 기출·예상 고사성어

- 破邪顯正(파사현정) : 사견(邪見)·사도(邪道)를 깨어 버리고 정법(正法)을 널리 밝힘을 이르는 말.
- 破竹之勢(파죽지세) : 「대를 쪼개는 기세」라는 뜻으로, 막을 수 없게 맹렬히 전진하여 치는 기세를 이르는 말.
- 布衣寒士(포의한사) : 벼슬길에 오르지 못한 선비를 가리키는 말.

● **외국환은행(外國換銀行 · foreign exchange bank)**
외국환은행은 외국환업무를 영위할 수 있도록 재정경제부 장관의 인가를 받은 은행을 말한다. 이때 외국환업무란 대외지급수단의 매매·발행 따위인데 우리나라와 외국간 송금과 추심 및 이에 따르는 업무를 말한다.

시사 경제 용어

草綠同色	初志一貫	寸鐵殺人
초록동색 : 같은 처지나 같은 부류의 사람들은 끼리끼리 어울린다고 이르는 말.	**초지일관** : 처음 품은 뜻을 한결같이 꿰뚫음을 이르는 말.	**촌철살인** : 작은 쇠붙이로 살인을 한다는 뜻으로, 짧막한 경구(警句)로 사람의 마음을 찔러 감동시킴.

草	綠	同	色	初	志	一	貫	寸	鐵	殺	人
풀 초	푸를 록	한가지 동	빛 색	처음 초	뜻 지	한 일	꿸 관	마디 촌	쇠 철	죽일 살	사람 인

精選 以外의 기출·예상 고사성어

- 風月主人(풍월주인) : 자연을 즐기는 풍류스러운 사람을 이르는 말로, 자연 풍광의 주인이라는 뜻.
- 風打浪打(풍타낭타) : 일정한 목적이나 주견이 없이 대세에 따라 행동하는 우유부단한 사람을 일컫는 말.
- 皮骨相接(피골상접) : 「살가죽이 뼈에 맞붙다」는 뜻으로, 시련과 고통으로 몸이 썩 마름을 이르는 말.

불후의 세계명언

모든 사람에게 좋은 소리를 듣는 사람이 좋은 사람이 아니라, 좋은 사람에게는 좋은 소리를 듣고 나쁜 사람에게는 나쁜 소리를 듣는 사람이 진정 좋은 사람이다.
—공자(중국 춘추 시대 사상가 · 학자)

秋風落葉				忠言逆耳				醉生夢死			
추풍낙엽 : 늦가을 바람에 떨어지는 잎이란 뜻으로, 세력이나 형세가 쇠잔해짐을 이르는 말.				**충언역이** : 정성스럽고 바른 조언의 말은 항상 귀에 거슬린다 함을 이르는 말.				**취생몽사** : 「꿈속에 취해 살고 죽는다」는 뜻으로, 아무 뜻 없이 한평생을 살아감을 이르는 말.			
秋	風	落	葉	忠	言	逆	耳	醉	生	夢	死
가을 추	바람 풍	떨어질 락	잎사귀 엽	충성 충	말씀 언	거스를 역	귀 이	취할 취	날 생	꿈 몽	죽을 사

精選 以外의 기출 · 예상 고사성어

- **何待明年**(하대명년) : 「어찌 내년까지 기다릴까」란 뜻으로, 기다리기에 몹시 지루함을 이르는 말.
- **學如不及**(학여불급) : 학업의 정진은 언제나 부족한 듯, 모자란 듯이 여기어야 한다는 의미의 말.
- **緘口無言**(함구무언) : 「입을 다물고 말이 없다」는 뜻으로, 함구불언(緘口不言)과 같은 말.

시사 경제 용어

● **외국환평형기금**(外國換平衡基金 · exchange equalization)
자국 통화의 안정을 유지하고 투기적인 외화의 유출입에 따른 악영향을 막기
위해 정부가 직간접으로 외환시장에 개입하여 외환의 매매 조작을 위해 보유
· 운용하는 자금을 말한다.

七 顚 八 起	針 小 棒 大	他 山 之 石
칠전팔기 : 「일곱 번 넘어지고 여덟 번 일어난다」는 뜻으로, 실패를 무릅쓰고 분투함을 이르는 말.	**침소봉대** : 「작은 바늘을 큰 몽둥이로 불린다」는 뜻으로, 작은 일을 크게 불리어 말함을 이르는 말.	**타산지석** : 다른 사람의 하찮은 언행일지라도 자기의 지덕(知德)을 닦는 데 도움이 되다는 말.

七	顚	八	起	針	小	棒	大	他	山	之	石
일곱 칠	넘어질 전	여덟 팔	일어날 기	바늘 침	작을 소	몽둥이 봉	큰 대	다를 타	메 산	갈 지	돌 석

以外의 기출 · 예상 고사성어

● **含憤蓄怨**(함분축원) : 분함과 원망을 품음을 이르는 말.
● **虛張聲勢**(허장성세) : 실속이 전혀 없으면서 허세만 크게 떠벌린다는 뜻으로, 허세 부림을 이르는 말.
● **賢人君子**(현인군자) : 「현인과 군자」라는 뜻으로, 흔히 어진 사람을 격찬하여 이르는 말.

불후의 세계명언

삶을 살아가는 방식에는 오직 두 가지가 있다. 하나는 모든 것을 기적이라고 믿는 것이고, 다른 하나는 기적은 없다고 믿는 것이다.
-아인슈타인(미국 물리학자)

貪官汚吏	探花蜂蝶	泰然自若
탐관오리 : 옳지 못하게 재물을 탐하는 관리, 청렴하지 못한 관리라는 뜻으로,「청백리」의 반대말.	**탐화봉접** : 꽃을 찾아다니는 벌과 나비라는 뜻에서, 여색에 빠지는 것을 일컬음.	**태연자약** : 마음에 어떤 충동을 당하여도 듬직하고 천연스러움을 가리키는 말.

貪	官	汚	吏	探	花	蜂	蝶	泰	然	自	若
탐낼 **탐**	벼슬 **관**	더러울 **오**	관리 **리**	찾을 **탐**	꽃 **화**	벌 **봉**	나비 **접**	클 **태**	그럴 **연**	스스로 **자**	같을 **약**
貪	官	汚	吏	探	花	蜂	蝶	泰	然	自	若

精選 以外의 기출·예상 고사성어

- **縣河雄辯**(현하웅변) :「물 흐르는듯한 웅변」이라는 뜻으로,「현하구변」「현하지변」과 같은 의미로 쓰임.
- **狐假虎威**(호가호위) : 여우가 범의 위세를 빌려 호기를 부린다는 뜻으로, 남의 권세에 의지하여 위세부림을 비유하는 말.
- **虎視眈眈**(호시탐탐) :「호랑이가 날카로운 눈초리로 먹이를 노린다」는 뜻으로, 기회를 노리는 형세를 이르는 말.

시사 경제 용어

● **트리플 약세(triple weak)**
주식시장과 채권시장에서 빠져나온 자금이 해외로 유출돼 환율, 주가, 채권 가격이 동시에 하락하는 현상. 경제위기와 신용등급의 하락으로 채권가격이 떨어지면서 금리는 올라가고 고금리는 주식시장의 약세를 가져오게 되는데 이때 투자가들이 자금을 해외로 빼내가면서 통화가치도 떨어지게 된다.

八 方 美 人	敗 家 亡 身	敗 軍 之 將
팔방미인 : 어느 모로 보나 아름다운 미인, 또는 다방면에 재주와 능력이 있는 사람을 이르는 말.	패가망신 : 주색·도박 따위로 가산을 다 써서 없애고 몸까지 망침을 이르는 말.	패군지장 : 전투나 격투 따위에서 패한 장수의 근신함을 비유하여 이르는 말.

八	方	美	人	敗	家	亡	身	敗	軍	之	將
여덟 팔	모 방	아름다울 미	사람 인	패할 패	집 가	망할 망	몸 신	패할 패	군사 군	갈 지	장수 장

精選 以外의 기출·예상 고사성어

● **布衣之交**(포의지교) : 선비 시절에 사귄 절친한 벗을 이르는 말.
● **匹夫之勇**(필부지용) : 깊은 생각 없이 혈기만 믿고 함부로 부리는 객기, 즉 소인의 용기를 이르는 말.
● **閑話休題**(한화휴제) : 「쓸데없는 이야기는 그만두자」는 뜻으로, 다른 내용으로 쏠리다 다시 본론으로 들어갈 때 씀.

불후의 세계명언

때를 놓치지 마라. 이 말은 인간에게 주어진 영원한 교훈이다. 그러나 인간은 이 교훈을 대수롭지 않게 여기기 때문에 좋은 기회가 오더라도 그것을 잡을 줄 모르고, 때가 오지 않는다고 불평한다. 하지만 때는 누구에게나 온다. **─카네기**(미국 실업가)

表裏不同	風前燈火	鶴首苦待
표리부동 : 마음이 음흉하여 겉과 속이 다름을 가리키는 말.	**풍전등화** : 「바람 앞에 등잔불이」란 뜻으로, 사물이 매우 위급한 자리에 놓여 있음을 가리키는 말.	**학수고대** : 학처럼 목을 길게 늘여뜨리고 몹시 기다린다는 뜻으로, 애타게 기다림을 이르는 말.

表	裏	不	同	風	前	燈	火	鶴	首	苦	待
거죽 **표**	속 **리**	아닐 **부**	한가지 **동**	바람 **풍**	앞 **전**	등잔 **등**	불 **화**	학 **학**	머리 **수**	괴로울 **고**	기다릴 **대**

精選 以外의 기출·예상 고사성어

- **恒茶飯事**(항다반사) : 「항상 밥상에서나 차 마실 때 있는 일」이란 뜻으로, 일상에 예사로이 있는 일이란 말. (준) 다반사(茶飯事)
- **行道遲遲**(행도지지) : 근심 걱정이 있어 가는 길조차 힘없이 느릿느릿한 걸음걸이를 이르는 말.
- **向方不知**(향방부지) : 방향을 알지 못하고 목적 없이 떠도는 아이처럼 아직 철이 들지 않음을 이르는 말.

시사 경제 용어

● 스프레드(spread)

스프레드란 세계 기준금리인 리보와 실제 자금거래 결과 나타난 금리 차이를 말한다. 예컨대 외국에서 달러를 빌려올 때 리보가 연 5%이고 실제 지불하는 금리가 8%라면 그 차이에 해당하는 3%를 스프레드라고 부른다. 달러 도입은 일반적으로 리보에 몇 %를 더 얹어주는 형태로 결정되기 때문에 '가산금리' 라고도 부른다.

漢江投石 | 咸興差使 | 虛心坦懷

한강투석 : 「한강에 돌 던지기」란 뜻으로, 애써도 보람 없음을 이르는 말.

함흥차사 : 함흥에 보낸 차사가 깜깜 무소식이듯이 가서 소식이 없거나 회답이 늦음을 이르는 말.

허심탄회 : 마음 속에 아무런 사념 없이 품은 생각을 터놓고 말함을 가리키는 말.

漢	江	投	石	咸	興	差	使	虛	心	坦	懷
한수 한	강 강	던질 투	돌 석	다 함	일어날 흥	어긋날 차	하여금 사	빌 허	마음 심	평탄할 탄	품을 회

精選 以外의 기출·예상 고사성어

- 向陽之地(향양지지) : 남쪽을 향하고 있어 볕이 잘 드는 땅이란 뜻으로, 남쪽을 향한 집이 더 좋음을 이르는 말.
- 向陽花木(향양화목) : 볕을 잘 받은 꽃나무라는 뜻으로, 입신출세하기 좋은 여건을 갖춘 사람을 지칭하여 일컫는 말.
- 向隅之歎(향우지탄) : 어떤 이가 살아오는 동안 좋은 기회를 한번도 만난 적이 없어 한탄함을 이르는 말.

불후의 세계명언

남을 너그럽게 받아들이는 자는 반드시 사람들의 마음을 얻게 되고, 위엄과 무력으로 엄하게 다스리는 자는 반드시 사람들의 노여움을 사게 된다.

-세종(조선 시대 왕)

賢 母 良 妻	懸 河 口 辯	螢 雪 之 功
현모양처 : 어진 어머니이자 착한 아내를 가리키는 말.	**현하구변** : 흐르는 물과 같이 거침없이 술술 나오는 말. (동)懸河雄辯(현하웅변), 懸河之辯(현하지변).	**형설지공** : 「반딧불과 눈빛의 공」이란 뜻으로, 갖은 고생을 하며 학문을 닦은 보람을 이르는 말.

賢	母	良	妻	懸	河	口	辯	螢	雪	之	功
어질 현	어미 모	어질 량	아내 처	매달 현	물 하	입 구	말잘할 변	반딧불 형	눈 설	갈 지	공 공

精選 以外의 기출·예상 **고사성어**

- **虛氣平心**(허기평심) : 기(氣)를 가라앉히고 마음의 평정을 가짐을 이르는 말.
- **虛無孟浪**(허무맹랑) : 터무니없이 허황하고 실상이 없다는 뜻으로, 사실과 동떨어진 언행으로 주위를 놀라게 함을 비유한 말.
- **胡蝶之夢**(호접지몽) : 꿈에 나비가 되어 훨훨 날아다녔는데, 나비가 자기인지, 자기가 나비인지 분간을 못했다는 뜻으로, 사물과 자신이 한몸이 된 경지를 비유한 말.

시사 경제 용어

● **콜금리(call rate)**
금융기관끼리 남거나 모자라는 자금을 서로 주고받을 때 적용되는 금리. 금융기관들도 예금을 받고 기업에 대출을 해주는 등 영업활동을 하다 보면 자금이 남을 수도 있고 급하게 필요한 경우도 생기게 된다. 이러한 금융기관 상호간에 과부족 자금을 거래하는 시장이 바로 콜시장이다.

糊口之策	好事多魔	浩然之氣
호구지책 : 가난한 살림에 겨우 먹고 살아가는 방책을 가리키는 말.	**호사다마** :「좋은 일에는 마가 끼는 경우가 많다」는 뜻으로, 좋은 일에는 방해가 생기기 쉽다는 말.	**호연지기** : 도의에 뿌리를 박고 공명정대하여 스스로 돌아보아 조금도 부끄럽지 않은 도덕적 용기.

糊	口	之	策	好	事	多	魔	浩	然	之	氣
풀 호	입 구	갈 지	꾀 책	좋을 호	일 사	많을 다	마귀 마	넓을 호	그럴 연	갈 지	기운 기

精選 以外의 기출·예상 고사성어

● **昏定晨省**(혼정신성) : 밤에 잘 때 부모의 침소에 가서 편히 주무시기를 여쭙고, 아침에는 밤새의 안후를 살피는 일.
● **花朝月夕**(화조월석) : 꽃이 피는 아침과 달이 뜨는 저녁이라는 뜻으로, 경치가 좋은 시절을 이르는 말.
● **確乎不拔**(확호불발) : 굳세고 매우 든든하여 마음이 흔들리지 아니함을 이르는 말.

불후의 세계명언

남을 아는 사람은 현명한 사람이지만, 자기 스스로를 아는 사람은 더욱 현명한 사람이다. 남을 이기는 사람은 힘을 가진 사람이지만, 자기 스스로를 이기는 사람은 더욱 강한 힘을 가진 사람이다. **―노자**(중국 춘추 시대 사상가)

紅爐點雪	畵龍點睛	畵蛇添足
홍로점설 : 「화로에 눈이 내리면 곧 녹아 버린다」는 뜻으로, 작은 힘이 전혀 보탬이 되지 못함을 비유.	**화룡점정** : 이름난 화가가 용을 그리고 눈을 그려 넣었더니 하늘로 올라갔다는 고사. 사물의 긴요한 곳.	**화사첨족** : 쓸데없는 짓을 덧붙여 하다가 도리어 실패함을 가리키는 말. 蛇足(사족)

紅	爐	點	雪	畵	龍	點	睛	畵	蛇	添	足
붉을 홍	화로 로	점 점	눈 설	그림 화	용 룡	점 점	눈동자 정	그림 화	뱀 사	더할 첨	발 족

- 患難相救(환난상구) : 근심이나 재앙을 서로 구하여 줌을 이르는 말.
- 荒唐無稽(황당무계) : 언행이 두서가 없고 허황하여 믿을 수가 없음을 이르는 말.
- 誨人不倦(회인불권) : 「사람을 가르치고 깨우침에 조금도 권태를 느끼지 않는다」는 뜻의 말.

시사 경제 용어

● CD(certificate of deposit)

양도성 예금증서. 은행의 정기예금 중에서 해당 증서의 양도를 가능케 하는 무기명 상품으로 은행에서 발행하고 증권사와 종금사를 통해 유통된다. 한편 CD는 은행들이 기업에 대출해줄 때 대출금의 일부를 정기예금으로 강제시 키는 '꺾기'의 수단으로도 이용되고 있다.

晝中之餠				換骨奪胎				會者定離			

화중지병 : 「그림의 떡」이란 뜻으로, 실속 없는 일을 비유하는 말.

환골탈태 : 딴 사람이 된 듯이 용모가 환하게 트이고 아름다워짐을 이르는 말.

회자정리 : 인연이 있어 만나는 것이 운명이라면 헤어짐 또한 운명이라는 뜻.

晝	中	之	餠	換	骨	奪	胎	會	者	定	離
그림 화	가운데 중	갈 지	떡 병	바꿀 환	뼈 골	빼앗을 탈	아이밸 태	모을 회	놈 자	정할 정	떠날 리

精選 以外의 기출·예상 고사성어

● 橫說竪說(횡설수설) : 이치에 맞지 않는 말이나 두서없는 말을 아무렇게나 지껄임을 일컫는 말.

● 興亡盛衰(흥망성쇠) : 잘 되어 일어남과 못되어 없어지는 이 세상의 모든 것의 성하고 쇠함을 이르는 말.

● 興盡悲來(흥진비래) : 즐거운 일이 다하면 슬픈 일이 옴. 즉, 세상 일은 돌고 돌아 순환됨을 이르는 말.

四字 이외의 故事成語

- 苛政猛於虎(가정맹어호) 가혹한 정치는 호랑이보다 더 무섭다는 뜻으로, 혹독한 정치의 폐가 큼을 이르는 말
- 敬遠(경원) 공경하나 이를 멀리한다는 뜻으로, 존경하는 척하면서 속으로는 꺼리는 것을 이르는 말.
- 鷄肋(계륵) 닭의 갈비뼈. 먹을 만한 것이 없지만 남을 주거나 버리기는 아깝다는 말.
- 古稀(고희) 예로부터 매우 드물다는 뜻으로, 70세를 일컬음.
- 瓜田不納履(과전불납리) 오이밭에 신을 들여 놓지 않는다는 뜻으로, 남에게 의심받을 일은 하지 않아야 된다는 말.
- 狡兎死良狗烹(교토사양구팽) 교활한 토끼가 잡히자 충실한 개를 삶아 먹어 없앤다는 뜻.
- 麒麟兒(기린아) 슬기와 재주가 남달리 뛰어난 젊은이를 이르는 말.
- 杞憂(기우) 기인지우(杞人之憂)의 준말로 쓸데없는 걱정이나 근심을 지나치게 함을 이르는 말.
- 濫觴(남상) 큰 배를 띄울 수 있는 강물도 첫 물줄기는 술잔을 적실 정도밖에 안되는 작은 물이란 뜻으로, 일의 시초를 말함.
- 老盆壯(노익장) 늙었어도 젊은이 못지 않게 건장하다는 뜻으로 노인의 건강함을 이르는 말.
- 綠林(녹림) 푸른 숲이란 뜻이지만, 세상을 등진 도적이나 호걸들의 소굴을 이르는 말.
- 壟斷(농단) 깎아 세운 듯한 높은 언덕이란 뜻으로, 이익이나 권력 따위를 혼자 독점함을 이르는 말.
- 斷腸(단장) 창자가 끊어진다는 뜻으로, 그만큼 큰 슬픔을 비유한 말.
- 德不孤(덕불고) 덕 있는 사람은 따르는 이가 많아서 외롭지 않다는 말.
- 東家食西家宿(동가숙서가숙) 먹을 곳 잘 곳이 없어 떠돌아다니며 지냄. 또는 그런 사람을 지칭하여 이르는 말.
- 登龍門(등용문) 어려움을 극복하고 용이 되어서 하늘로 올라가는 문이란 뜻으로, 입신출세의 관문이란 말.
- 孟母三遷之敎(맹모삼천지교) 맹자의 어머니가 자식의 교육을 위해 세 번 이사를 했다는 고사로, 교육 환경이 매우 중요하다는 말.
- 矛盾(모순) 창과 방패란 뜻으로, 말이나 행동의 앞뒤가 서로 맞지 않는 것을 이르는 말.
- 墨守(묵수) 묵자가 끝까지 성을 지킨다는 뜻으로, 소신 따위를 굽히지 않고 끝까지 절개 따위를 지키는 것을 말함.
- 未亡人(미망인) 남편을 따라 죽어야 할 아내가 죽지 않고 살아 있다는 뜻으로, 죽은 이의 아내를 이르는 말.
- 彌縫策(미봉책) 찢긴 곳을 임시로 얽어맨다는 뜻으로, 임시변통으로 어려운 순간을 모면함을 이르는 말.
- 百聞不如一見(백문불여일견) 설명을 백 번 듣는 것보다 실제로 한 번 보는 것이 낫다는 말.
- 白眉(백미) 흰 눈썹이란 뜻으로, 여럿 중에서 가장 뛰어난 것을 이르는 말.
- 白眼視(백안시) 업신여기거나 냉대하여 흘겨 봄을 이르는 말.
- 駙馬(부마) 임금의 사위로 부마도위(駙馬都尉)의 준말. ⓑ 도위(都尉), 의빈(儀賓)
- 不俱戴天之讐(불구대천지수) 줄여서 불구대천(不俱戴天), 불공대천(不共戴天)이라고도 하는 말로, 깊은 원한이나 미움 때문에, 상대를 이 세상에 살려 둘 수 없는 원수. 본래 아버지의 원수를 말함.
- 不入虎穴不得虎子(불입호혈부득호자) 범의 새끼를 잡으려면 범의 굴에 들어가야 한다는 뜻으로, 큰일을 해내려면 위험을 감수해야 한다는 말.
- 氷炭不相容(빙탄불상용) 얼음과 불같이 성질이 서로 상극이어서 화합하기 어렵다는 말.
- 似而非(사이비) 겉은 제법 비슷하나 속은 다름을 이르는 말로, 원래의 말은 사시이비(似是而非), 사이비자(似而非者)임.

● **獅子吼(사자후)** 사자의 부르짖음이란 뜻으로, 열변이나 웅변을 토하는 것을 이름.

● **蛇足(사족)** 뱀의 발이란 뜻으로, 하지 않아도 될 일을 공연히 하는 것이나 필요 이상의 것을 말함.

● **四知(사지)** 넷이 안다는 뜻으로, 곧 하늘·땅, 그리고 너와 나라는 의미의 말.

● **三十六計走爲上策(삼십육계주위상책)** 36가지의 계책 가운데서 도망치는 것이 제일 좋은 꾀라는 말.

● **食言(식언)** 한 번 내뱉었던 말을 다시 입속에 넣는다는 뜻으로, 앞서 한 말이나 약속을 다르게 말하거나 번복함을 이르는 말.

● **壓卷(압권)** 여러 가지 중에서 모든 것을 압도하리만큼 가장 뛰어난 부분이나 그러한 물건 따위를 이르는 말.

● **逆鱗(역린)** 용의 턱 아래에 거꾸로 난 비늘이란 뜻으로, 군왕의 노여움을 비유한 말.

● **連理枝(연리지)** 서로 다른 나무의 가지와 가지가 맞닿아서 서로 결이 통하게 된다는 뜻으로, 부부간의 깊은 애정을 비유한 말.

● **蝸于角上之爭(와우각상지쟁)** 달팽이 뿔 위에서의 싸움이란 뜻으로, 보잘것없는 행동을 일삼는 어리석은 자들을 이르는 말.

● **完璧(완벽)** 흠이 없는 구슬이란 뜻으로, 티끌만큼의 결점조차 없이 온전함을 이르는 말.

● **疑心生暗鬼(의심생암귀)** 의심은 암귀(망상에서 오는 공포)를 낳는다는 뜻으로, 잘못된 선입관으로 인해 충고해 주는 사람을 의심함을 이름.

● **李下不正冠(이하부정관)** 오얏나무 밑에서 갓을 고쳐 쓰면 도둑으로 몰리기 쉽다는 뜻으로, 남에게 의심받을 만한 일은 아예 하지 말라는 말.

● **耳懸鈴鼻懸鈴(이현령비현령)** 귀에 걸면 귀걸이요, 코에 걸면 코걸이라는 뜻으로, 이렇게도 저렇게도 될 수 있다는 말.

● **一葉落天下知秋(일엽락천하지추)** 나뭇잎 하나가 떨어지는 것을 보고 온 천하가 가을임을 안다는 뜻으로, 작은 현상을 보고 큰 근본을 알 수 있어야 한다는 말.

● **朝聞夕死(조문석사)** 아침에 진리를 들어 깨치면 저녁에 죽어도 좋다는 뜻으로, 짧은 인생이라도 값있게 살아야 한다는 말.

● **左袒(좌단)** 왼쪽 소매를 벗는다는 뜻으로, 남을 편들어 동의함을 이르는 말.

● **盡人事待天命(진인사대천명)** 사람으로서 할 수 있는 일을 다 하고 나서 천명(하늘의 명령)을 기다린다는 뜻.

● **千里眼(천리안)** 천 리만큼 먼곳까지 내다볼 수 있는 눈이란 뜻으로, 먼 곳에서 일어나는 일도 잘 알아내는 것을 이르는 말.

● **鐵面皮(철면피)** 원래 철면이라고 했던 말로 중국 송나라 때 조선의가 불법행위를 일삼는 관리들을 지위 고하를 막론하고 적발하여 검찰관으로서 추상과 같이 벌하였다 하여 그 강직한 면모에 덧붙여진 조철면, 또는 철면어사라는 좋은 뜻의 말에서 유래하였으나 그 말 뒤에 -피(皮)자를 넣어 후안무치(厚顔無恥)와 같은 말인 쇠로 낯가죽을 하였다는 뜻으로 바뀌어, 부끄러운 줄 모르고 아첨하며 뻔뻔스러운 사람을 지칭하게 되었음.

● **秋風扇(추풍선)** 가을철의 부채란 뜻으로, 제철이 지난 쓸모없는 물건을 비유한 말인데, 남자의 사랑을 잃은 여자를 말함.

● **逐鹿(축록)** 권력이나 지위를 얻기 위하여 싸우는 다툼질을 이름.

● **堆敲(퇴고)** 시문을 지을 때 자구(字句)를 여러 번 생각하여 고치는 작업을 이르는 말.

● **破鏡(파경)** 깨어진 거울이라는 뜻으로, 부부의 금실이 좋지 않아 서로 헤어지게 됨을 이르는 말.

● **敗軍之將不語兵(패군지장불어병)** 싸움에 진 장수는 병법를 말하지 않는다는 뜻으로, 실패한 자는 그 일에 대해 변명할 수 없다는 말.

● **紅一點(홍일점)** 푸른 잎들 가운데 한 송이 붉은 꽃이라는 뜻으로, 여러 남자들 사이에 낀 한 사람의 여성을 이르는 말.

● **嚆矢(효시)** 소리나는 화살이란 뜻으로, 옛날 중국에서는 이 우는 화살을 적진에 선전포고의 신호로 쏘아 보냈다는 것에서 유래된 말임. 모든 사물의 시초나 선례를 가리키는 의미로 쓰이게 됨.

우리나라 일반적인 성씨 쓰기

金	李	朴	崔	鄭	姜	趙	尹	張	林	韓	吳
金	李	朴	崔	鄭	姜	趙	尹	張	林	韓	吳
성 김	오얏 리	순박할 박	높을 최	나라 정	성 강	나라 조	다스릴 윤	베풀 장	수풀 림	나라 한	나라 오

申	徐	權	黃	宋	安	柳	洪	全	高	孫	文
申	徐	權	黃	宋	安	柳	洪	全	高	孫	文
납 신	느릴 서	권세 권	누를 황	송나라 송	편안할 안	버들 류	넓을 홍	온전할 전	높을 고	손자 손	글월 문

梁	襄	白	曺	許	南	劉	沈	盧	河	丁	成
梁	襄	白	曺	許	南	劉	沈	盧	河	丁	成
들보 량	성 배	흰 백	성 조	허락할 허	남녘 남	성 류	성 심	성 노	물 하	고무래 정	이룰 성

車	具	郭	禹	朱	任	田	羅	辛	閔	兪	池
車	具	郭	禹	朱	任	田	羅	辛	閔	兪	池
수레 차	갖출 구	성 곽	하우씨 우	붉을 주	맡길 임	밭 전	벌일 라	매울 신	성 민	성 유	못 지

陳	嚴	元	蔡	千	方	康	玄	孔	咸	卞	楊
陳	嚴	元	蔡	千	方	康	玄	孔	咸	卞	楊
베풀 진	엄할 엄	으뜸 원	나라 채	일천 천	모 방	편안할 강	검을 현	구멍 공	다 함	성 변	버들 양

廉	邊	呂	秋	都	魯	石	蘇	愼	馬	薛	吉
廉	邊	呂	秋	都	魯	石	蘇	愼	馬	薛	吉
청렴할 렴	가 변	음률 려	가을 추	도읍 도	둔할 노	성 석	깨어날 소	삼갈 신	말 마	나라 설	길할 길

宣	周	魏	表	明	王	房	潘	玉	奇	琴	陸
宣	周	魏	表	明	王	房	潘	玉	奇	琴	陸
베풀 선	두루 주	나라 위	겉 표	밝을 명	임금 왕	방 방	물이름 반	구슬 옥	기이할 기	거문고 금	뭍 륙

孟	印	諸	卓	魚	牟	蔣	殷	秦	片	余	龍
孟	印	諸	卓	魚	牟	蔣	殷	秦	片	余	龍
맏 맹	도장 인	모두 제	뛰어날 탁	고기 어	보리 모	줄 장	나라 은	나라 진	조각 편	너 여	용 룡

慶	丘	奉	史	夫	程	昔	太	卜	睦	桂	杜
慶	丘	奉	史	夫	程	昔	太	卜	睦	桂	杜
경사 경	언덕 구	받들 봉	사기 사	사내 부	길 정	옛 석	클 태	점 복	화목 목	계수 계	막을 두

陰	溫	邢	章	景	于	彭	尚	眞	夏	毛	漢
陰	溫	邢	章	景	于	彭	尚	眞	夏	毛	漢
그늘 음	따뜻할 온	나라 형	글 장	볕 경	성 우	나라 팽	숭상할 상	참 진	여름 하	털 모	한나라 한

邵	韋	天	襄	濂	連	伊	菜	燕	強	大	麻
邵	韋	天	襄	濂	連	伊	菜	燕	強	大	麻
땅이름 소	성 위	하늘 천	오를 양	엷을 렴	이을 련	저 이	채나라 채	연나라 연	강할 강	큰 대	삼 마

箕	庾	南	宮	諸	葛	鮮	于	獨	孤	皇	甫
箕	庾	南	宮	諸	葛	鮮	于	獨	孤	皇	甫
성 기	곳집 유	남녘 남	궁궐 궁	모두 제	칡 갈	고을 선	어조사 우	홀로 독	외로울 고	임금 황	클 보

경조 · 증품 용어 쓰기 (1)

祝生日	祝生辰	祝還甲	祝田甲	祝壽宴	謹弔	購儀	弔儀	薄禮	餞別	粗品	寸志
축생일	축생신	축환갑	축회갑	축수연	근조	부의	조의	박례	전별	조품	초지

경조 • 증품 용어 쓰기 ⑵

祝結婚	祝華婚	祝當選	祝榮轉	祝開業	祝落成	祝發展	祝入選	祝優勝	祝卒業	祝入學	祝合格
祝結婚	祝華婚	祝當選	祝榮轉	祝開業	祝落成	祝發展	祝入選	祝優勝	祝卒業	祝入學	祝合格
축결혼	축화혼	축당선	축영전	축개업	축낙성	축발전	축입선	축우승	축졸업	축입학	축합격
축결혼	축화혼	축당선	축영전	축개업	축낙성	축발전	축입선	축우승	축졸업	축입학	축합격

☆ ☆ **결근계 사직서 신원보증서 위임장** ☆ ☆

결 근 계

결	계	과장	부장
재			

사유:

기간:

위와 같은 사유로 출근하지 못하였으므로
결근계를 제출합니다.

20 년 월 일

소속:

직위:

성명: (인)

사 직 서

소속:

직위:

성명:

사직사유:

상기 본인은 위와 같은 사정으로 인하여
년 월 일부로 사직하고자 하오니
선처하여 주시기 바랍니다.

20 년 월 일

신청인: (인)

○○○ 귀하

신 원 보 증 서

정부
수입인지
첨부란

본적:

주소:

직급: 업 무 내 용:

성명: 주민등록번호:

상기자가 귀사의 사원으로 재직중 5년간 본인 등이 그의
신원을 보증하겠으며, 만일 상기자가 직무수행상 범한 고
의 또는 과실로 인하여 귀사에 손해를 끼쳤을 때에는 신
원보증법에 의하여 피보증인과 연대배상하겠습니다.

20 년 월 일

본 적:

주 소:

직 업: 관 계:

신원보증인: (인) 주민등록번호:

본 적:

주 소:

직 업: 관 계:

신원보증인: (인) 주민등록번호:

○○○ 귀하

위 임 장

성 명:

주민등록번호:

주소 및 연락처:

본인은 위 사람을 대리인으로 선정하고 아래의
행위 및 권한을 위임함.

위임내용:

20 년 월 일

위임인: (인)

주민등록번호:

주소 및 연락처

영수증 인수증 청구서 보관증

영 수 증

금액: 일금 오백만원 정 (₩5,000,000)

위 금액을 ○○대금으로 정히 영수함.

20 년 월 일

주소:
주민등록번호:
영수인: (인)

○ ○ ○ 귀하

인 수 증

품 목:
수 량:

상기 물품을 정히 영수함.

20 년 월 일

인수인: (인)

○ ○ ○ 귀하

청 구 서

금액: 일금 삼만오천원 정 (₩35,000)

위 금액은 식대 및 교통비로서 이를
청구합니다.

20 년 월 일

청구인: (인)

○ ○ 과 (부) ○ ○ ○ 귀하

보 관 증

보관품명:
수 량:

상기 물품을 정히 보관함.
상기 물품은 의뢰인 ○ ○ ○가 요
구하는 즉시 인도하겠음.

20 년 월 일

보관인: (인)
주 소:

○ ○ ○ 귀하

탄 원 서

제 목: 거주자우선주차 구민 피해에 대한 탄원서
내 용:

1. 중구를 위해 불철주야 노고하심을 충심으로 감사드립니다.
2. 다름이 아니오라 거주자 우선주차구역에 주차를 하고 있는 구민으로서 거주자 우선주차 구역에 주차하지 말아야 할 비거주자 주차 차량들로 인한 피해가 막심하여 아래와 같이 탄원서를 제출하오니 시정될 수 있도록 선처하여 주시기 바랍니다.

 - 아 래 -

가. 비거주자 차량 단속의 소홀성: 경고장 부착만으로는 단속이 곤란하다고 사료되는바, 바로 견인조치할 수 있도록 시정하여 주시기 바라며, 주차위반 차량에 대한 신고 전화를 하여도 연결이 안되는 상황이 빈번히 발생하고 있어 효율적인 단속이 곤란한 실정이라고 사료됩니다.
나. 그로 인해 거주자 차량이 부득이 다른 곳에 주차를 해야 하는 경우가 왕왕 있는데 지역내 특성상 구역 이외에는 타 차량의 통행에 불편을 끼칠까봐 달리 주차할 곳이 없어 인근(10m이내) 도로 주변에 주차를 할 수밖에 없는 실정이나, 구청에서 나온 주차 단속에 걸려 주차위반 및 견인조치로 인한 금전적·시간적 피해가 막심한 실정입니다.
다. 그런 반면에 현실적으로 비거주자 차량에는 경고장만 부착되고 아무런 조치가 이루어지지 않는다는 것은 백번 천번 부당한 행정조치라고 사료되는바 조속한 시일 내에 개선하여 주시기를 바랍니다.

 20 년 월 일
 작성자: ○ ○ ○

 ○ ○ ○ 귀하

합 의 서

 피해자(甲): ○ ○ ○
 가해자(乙): ○ ○ ○

1. 피해자 甲은 ○○년 ○월 ○일, 가해자 乙이 제조한 화장품 ○○제품을 구입하였으며 그 제품을 사용한 지 1주일 만에 피부에 경미한 여드름 및 기미와 같은 부작용이 발생하였고 乙측에서 이 부분에 대해 일부 배상금을 지급하기로 하였다. 배상내역은 현금 20만원으로 甲, 乙이 서로 합의하였다. (사건내역 작성)

2. 따라서 乙은 손해배상금 20만원을 ○○년 ○월 ○일까지 甲에게 지급할 것을 확약했다. 단, 甲은 乙에게 위의 배상금 이외에는 더 이상의 청구를 하지 않을 것을 조건으로 한다.(배상내역작성)

3. 다음 금액을 손해배상금으로 확실히 수령하고 상호 원만히 합의하였으므로 이후 이에 관하여 일체의 권리를 포기하며 여하한 사유가 있어도 민형사상의 소송이나 이의를 제기하지 아니할 것을 확약하고 후일의 증거로서 이 합의서에 서명 날인한다. (기타 부가적인 합의내역 작성)

 20 년 월 일

 피해자(甲) 주 소:
 주민등록번호:
 성 명: (인)

 가해자(乙) 주 소:
 회 사 명: (인)

고소장 고소취소장

고소란 범죄의 피해자 등 고소권을 가진 사람이 수사기관에 범죄 사실을 신고하여 범인을 처벌해 달라고 요구하는 행위이다.
고소장은 일정한 양식이 있는 것은 아니고 고소인과 피고소인의 인적사항, 피해내용, 처벌을 바라는 의사표시가 명시되어 있으면 되고 그 사실이 어떠한 범죄에 해당되는지까지 명시할 필요는 없다.

고 소 장

고소인: 김○○
　　　서울 ○○구 ○○동 ○○번지
　　　주민등록번호:
　　　전화번호:

피고소인: 이○○
　　　서울 ○○구 ○○동 ○○번지
　　　주민등록번호:
　　　전화번호:

피고소인: 박○○
　　　서울 ○○구 ○○동 ○○번지
　　　주민등록번호:
　　　전화번호:

피고소인들을 상대로 다음과 같은 사실로 고소하니, 조사하여 엄벌하여 주시기 바랍니다.

고소사실:
피고소인 이○○와 박○○는 2004. 1. 23. ○○시 ○○구 ○○동 ○○번지 ○○건설 2층 회의실에서 고소인 ○○○에게 현금 1,000만원을 차용하고 차용증서에 서명 날인하여 2004. 8. 23.까지 변제하여 준다며 고소인을 기망하여 이를 가지고 도주하였으니 수사하여 엄벌하여 주시기 바랍니다. (6하원칙에 의거 작성)

관계서류: 1. 약속어음 ○매
　　　　　 2. 내용통지서 ○매
　　　　　 3. 각서 사본 1매

　　　　20　　년 월 일
　　　위 고소인 홍길동 ㊞

　　　　　　　○○경찰서장 귀하

고 소 취 소 장

고소인: 김○○
　　　서울 ○○구 ○○동 ○○번지
　　　주민등록번호:
　　　전화번호:

피고소인: 김○○
　　　서울 ○○구 ○○동 ○○번지
　　　주민등록번호:
　　　전화번호:

상기 고소인은 2004. 1. 1. 위 피고인을 상대로 서울 ○○경찰서에 업무상 배임 혐의로 고소하였는바, 피고소인 ○○○가 채무금을 전액 변제하였기에 고소를 취소하고, 앞으로는 이 건에 대하여 일체의 민·형사간 이의를 제기치 않을 것을 약속합니다.

　　　　20　　년 월 일
　　　위 고소인 홍길동 ㊞

　　　서울 ○○ 경찰서장 귀하

고소 취소는 신중해야 한다.
고소를 취소하면 고소인은 사건담당 경찰관에게 '고소 취소 조서'를 작성하고 고소 취소의 사유가 협박이나 폭력에 의한 것인지 스스로 희망한 것인지의 여부를 밝힌다.
고소를 취소하여도 형량에 참작이 될 뿐 죄가 없어지는 것은 아니다.
한 번 고소를 취소하면 동일한 건으로 2회 고소할 수 없다.

금전차용증서 독촉장 각서

금전차용증서

일금　　　　　　원정(단, 이자 월　할　푼)

위의 금액을 채무자 ○○○가 차용한 것은 틀림없습니다. 그러므로 이자는 매월 일까지, 원금은 오는
　　년　월　일까지 귀하에게 지참하여 변제하겠습니다. 만일 이자를　월 이상 연체한 때에는 기한에
불구하고 언제든지 원리금 모두 청구하더라도 이의 없겠으며, 또 청구에 대하여 채무자 ○○○가 의무의
이행을 하지 않을 때에는 연대보증인　○○○가 대신 이행하여 귀하에게는 일절 손해를 끼치지 않겠습니다.

후일을 위하여 이 금전차용증서를 교부합니다.

<center>20　　　년　월　일</center>

채무자 성명:
주　　　　소:　　　　　　　　　　　　　　　　　　　(전화　　　　　　　)
주민등록번호:

연대보증인 성명:
주　　　　소:　　　　　　　　　　　　　　　　　　　(전화　　　　　　　)
주민등록번호:

채권자 성명:
주　　　　소:　　　　　　　　　　　　　　　　　　　(전화　　　　　　　)
주민등록번호:

<center>채 권 자　○ ○ ○　귀 하</center>

독 촉 장

귀하가 본인으로부터 ○○○○년 ○월 ○일
금 ○○○원을 차용함에 있어 이자를 월 ○부로 하
고 변제기일을 ○○○년 ○월 ○일로 정하여 차용한
바 위 변제기일이 지난 지금까지 아무런 연락이 없
음은 대단히 유감스런 일입니다.
　아무쪼록 위 금 ○○○원과 이에 대한 ○○○○년
○월 ○일부터의 이자를 ○○○○년 ○월 ○일까지
변제하여 주실 것을 독촉하는 바입니다.

<center>20　　　년　월　일</center>

○○시 ○○구 ○○동 ○○번지
<div align="right">채권자:　　　　　(인)</div>

○○시 ○○구 ○○동 ○○번지
<div align="right">채무자:　　　○○○ 귀하</div>

각 서

금액: 일금 오백만원 정 (₩5,000,000)

상기 금액을 2004년 4월 25일까지 결제하
기로 각서로써 명기함. (만일 기일 내에 지
불 이행을 못할 경우에는 어떤 법적 조치
라도 감수하겠음.)

<center>20　　　년　월　일</center>

<div align="right">신청인:　　　　(인)</div>

<div align="right">○ ○ ○ 귀하</div>

자기소개서

자기소개서란?

자기소개서는 이력서와 함께 채용을 결정하는 데 가장 기초적인 자료가 된다.
이력서가 개개인을 개괄적으로 이해할 수 있는 자료라면, 자기소개서는 한 개인을 보다 깊이
이해할 수 있는 자료로 활용된다.

기업은 취업 희망자의 자기소개서를 통해 채용하고자 하는 인재로서의 적합 여부를 일차적
으로 판별한다. 즉, 대인 관계, 조직에 대한 적응력, 성격, 인생관 등을 알 수 있으며,
성장 배경과 장래성을 가늠해 볼 수 있다. 또한 자기소개서를 통해 문장 구성력과
논리성뿐만 아니라 자신의 생각을 표현해 내는 능력까지 확인할 수 있다.

인사 담당자는 자기소개서를 읽다가 시선을 끌거나 중요한 부분에 대해서는 표시를 해두기
도 하는데, 이는 면접 전형에서 질문의 기초 자료로 활용되기도 한다. 대부분의 지원자들이
여러 개의 기업에 자기소개서를 제출하게 되는데, 그때마다 해당 기업의 아이템이나 경영
이념에 따라 자기소개서를 조금씩 수정하는 것이 일반적이다.

자기소개서 작성 방법

❶ 간결한 문장으로 쓴다

문장에 군더더기가 없도록 해야 한다. '저는', '나는' 등의 자신을 지칭하는 말과, 앞에서 언
급했던 부분을 반복하는 말, '그래서, '그리하여' 등의 접속사들만 빼도 훨씬 간결한 문장이
된다.

❷ 솔직하게 쓴다

과장된 내용이나 허위 사실을 기재하여서는 안된다. 면접 과정에서 심도있게 질문을 받다 보
면 과장이나 허위가 드러나게 되므로 최대한 솔직하게 꾸밈없이 써야 한다.

❸ 최소한의 정보는 반드시 기재한다

자신이 강조하고 싶은 부분을 중점적으로 언급하되, 개인을 이해하는 데 기본 요소가 되는 성
장 과정, 지원 동기 등은 반드시 기재한다. 또한 이력서에 전공이나 성적 증명서를 첨부하였
더라도 이를 자기소개서에 다시 언급해 주는 것이 좋다.

❹ 중요한 내용 및 장점은 먼저 기술한다

지원 분야나 부서에 자신이 왜 적합한지를 일목요연하게 기록한다. 수상 내역이나 아르바이
트, 과외 활동 등을 무작위로 나열하기보다는 지원 분야와 관계 있는 사항을 먼저 중점적으로
기술하고 나머지는 뒤에서 간단히 언급한다.

❺ 한자 및 외국어 사용에 주의한다

불가피하게 한자나 외국어를 써야 할 경우, 반드시 옥편이나 사전을 찾아 확인한다. 잘못 사용
했을 경우 사용하지 않은 것만 못한 결과를 초래할 수도 있다.

❻ 초고를 작성하여 쓴다

단번에 작성하지 말고, 초고를 작성해 여러 번에 걸쳐 수정 보완한다. 원본을 마련해 두고 제
출할 때마다 각 업체에 맞게 수정을 가해 제출하면 편리하다. 자필로 쓰는 경우 깔끔하고 깨끗
하게 작성하여야 하며, 잘못 써서 고치거나 지우는 일이 없도록 충분히 연습을 한 뒤 주의해서
쓴다.

자기소개서

❼ 일관성이 있는 표현을 사용한다

문장의 첫머리에서 '나는~이다.'라고 했다가 어느 부분에 이르러서는 '저는 ~습니다.'라고 혼용해서 표현하는 경우가 많다. 어느 쪽을 쓰더라도 한 가지로 통일해서 써야 한다. 호칭, 종결형 어미, 존칭어 등은 일관되게 사용하는 것이 바람직하다.

❽ 입사할 기업에 맞추어서 작성한다

기업은 자기소개서를 통해서 지원자가 어떻게 살아왔는가보다는 무엇을 할 줄 알고 입사 후 무엇을 잘하겠다는 것을 판단하려고 한다. 따라서 신입의 경우에는 학교 생활, 특기 사항 등을 입사할 기업에 맞추어 작성하고 경력자는 경력 위주로 기술한다.

❾ 자신감 있게 작성한다

강한 자신감은 지원자에 대한 신뢰와 더불어 인사담당자의 호기심을 자극한다. 따라서 나를 뽑아 주십사 하는 청유형의 문구보다는 자신감이 흘러넘치는 문구가 좋다.

❿ 문단을 나누어서 작성하고 오·탈자 및 어색한 문장을 최소화한다.

성장 과정, 성격의 장·단점, 학교 생활, 지원 동기 등을 구분지어 나타낸다면 지원자에 대한 사항이 일목요연하게 눈에 들어온다. 기본적인 단어나 어휘는 정확히 사용하고, 작성한 것을 꼼꼼히 읽어 어색한 문장이 있으면 수정한다.

유의사항

◎ **성장 과정은 짧게 쓴다** 성장 과정은 지루하게 나열하기보다 특별히 남달랐던 부분만 언급한다.

◎ **진부한 표현은 쓰지 않는다** 문장의 첫머리에 '저는', '나는'이라는 진부한 표현을 쓰지 않도록 하고, 태어난 연도와 날짜는 이력서에 이미 기재된 사항이니 중복해서 쓰지 않는다.

◎ **지원 부문을 명확히 한다** 어떤 분야, 어느 직종에 제출해도 무방한 자기소개서는 인사담당자에게 신뢰감을 줄 수 없다. 이 회사가 아니면 안된다는 명확한 이유를 제시하고, 지원한 업무를 하기 위해 어떤 공부와 준비를 했는지 기술하는 것이 성실하고 충실하다는 느낌을 준다.

◎ **영업인의 마음으로, 카피라이터라는 느낌으로 작성한다** 자기소개서는 자신을 파는 광고 문구이다. 똑같은 광고는 사람들이 눈여겨보지 않는다. 차별화된 자기소개서를 써야 한다. 자기소개서는 '나는 남들과 다르다'라는 것을 쓰는 글이다. 차이점을 써야 한다.

◎ **감(感)을 갖고 쓰자** 자기소개서를 잘 쓰기 위해서는 다른 사람들이 어떻게 썼는지 확인해 볼 필요가 있다. 취업사이트에 들어가 자신이 지원할 직종의 사람들이 올려놓은 자기소개서를 읽어보고, 눈에 잘 들어오는 소개서를 체크해 두었다가 참고한다.

◎ **구체적으로 쓴다** 구체적으로 표현해야 인사담당자도 구체적으로 생각한다. 여행을 예로 들자면, 여행의 어떤 점이 와 닿는지, 또 그것이 스스로의 성장에 어떻게 작용했는지 언급해 준다면 훨씬 훌륭한 자기소개서가 될 것이다. 업무적인 면을 쓸 때는 실적을 중심으로 하되, '숫자'를 강조하여 쓴다. 열 마디의 말보다 단 하나의 숫자가 효과적이다.

◎ **통신 언어 사용 금지** 자기소개서는 입사를 위한 서류이다. 한마디로 개인이 기업에 제출하는 공문이다. 대부분의 인사담당자는 통신 용어에 익숙하지 않을뿐더러, 익숙하다 하더라도 수백, 수천의 서류 중에서 맞춤법을 지키지 않은 서류를 끝까지 읽을 여유는 없다. 자기소개서를 쓸 때는 맞춤법을 지켜야 한다.

내용증명서

1. 내용증명이란?

보내는 사람이 받는 사람에게 어떤 내용의 문서(편지)를 언제 보냈는가 하는 사실을 우체국에서 공적으로 증명하여 주는 제도로서, 이러한 공적인 증명력을 통해 민사상의 권리 · 의무 관계 등을 정확히 하고자 할 필요성이 있을 때 주로 이용되고 있다. (예)상품의 반품 및 계약시, 계약 해지시, 독촉장 발송시.

2. 내용증명서 작성 요령

❶ 사용처를 기준으로 가급적 6하 원칙에 따라 전달하고자 하는 내용을 알기 쉽게 작성(이면지, 뒷면에 낙서 있는 종이 등은 삼가)

❷ 내용증명서 상단 또는 하단 여백에 반드시 보내는 사람과 받는 사람의 주소, 성명을 기재하여야 함.

❸ 작성된 내용증명서는 총 3부가 필요(받는 사람, 보내는 사람, 우체국이 각각 1부씩 보관).

❹ 내용증명서 내용 안에 기재된 보내는 사람, 받는 사람과 동일하게 우편발송용 편지봉투 1매 작성.

내 용 증 명 서

받 는 사 람: ○○시 ○○구 ○○동 ○○번지
(주) ○○○○ 대표이사 김 하나 귀하

보내는 사람: 서울 ○○구 ○○동 ○○번지
홍길동

상기 본인은 ○○○○년 ○○월 ○○일 귀사에서 컴퓨터부품을 구입하였으나
상품의 내용에 하자가 발견되어……(쓰시고자 하는 내용을 쓰세요)

20 년 월 일
위 발송인 홍길동 (인)

보내는 사람
○○시 ○○구 ○○동 ○○번지
홍길동

우표

받 는 사 람
○○시 ○○구 ○○동 ○○번지
(주) ○○○○대표이사 김하나 귀하

지방(紙榜)쓰기와 제사의 순서

지방(紙榜)

명절이나 고인의 기일에 제사를 지낼 때 고인의 사진이나. 지방으로 신위를 모신다.
지방은 깨끗한 백지(길이 22cm, 폭 6cm의 한지)에 먹으로 쓴다. (130~132쪽 참조)

제사지내는 순서

1. 참신(參神) : 제사를 지낼 제관이 모두 모이면 함께 제상 앞에 모여 먼저 대표자가 향로에 향을 피우고 술잔에 술을 조금 받아 잔을 씻는 듯 약간 돌린 다음 모사그릇에 붓고 잔을 제자리에 놓은 다음 서서 배례하면 제관이 모두 재배(두 번 절함)를 한다. 절은 재배를 원칙으로 한다.

2. 초헌(初獻 : 첫째 잔을 올림) : 제관 중 대표자가 꿇어앉아 집사가 들어주는 잔을 받아 그 술을 퇴주그릇에 비우고 술을 받아 잔을 올리고 재배한다.

3. 아헌(亞獻 : 둘째 잔을 올림) : 둘째 잔을 올릴 사람이 제석에 앉아 곁에서 집사가 들어주는 잔을 받아 그 술을 퇴주그릇에 비우고 술을 받아 잔을 올리고 재배한다.

4. 삼헌(三獻 : 셋째 잔을 올림) : 셋째 분이 아헌 때와 같이 한다.

5. 첨작(添酌) : 셋째 잔 이상은 올리지 않고 먼저 잔에 조금 더 따르는데 술을 따르는 것은 집사가 대행하고 잔을 올릴 사람은 꿇어앉아서 집사가 첨작한 다음 재배한다.

6. 합문(闔門) : 잔을 다 올리면 밥그릇의 뚜껑을 열고 숟가락을 꽂아 놓고 제관은 문 밖에 물러앉아 문을 잠시 닫거나, 고개를 숙인 채로 있는다.

7. 헌다(獻茶) : 국그릇을 들어내고 그 자리에 숭늉(깨끗한 물)을 놓고 숟가락으로 밥을 세 번 떠서 물에 말아 놓는다. 잠시 기다렸다가 숟가락을 거두어 시접에 가지런히 담고, 밥그릇의 뚜껑을 덮는다.

8. 사신(辭神) : 제관이 함께 재배하고 사진을 제자리에 모시고(지방은 불에 사른다) 상을 치운다.

9. 음복(飮福) : 제관은 함께 모여 제사 음식으로 음복을 한다.

* 제사상 차림이나 제사 순서 등은 지방이나 집안에 따라 다를 수 있다.

 아버지

 어머니

顯考學生府君 神位
현고학생부군 신위

顯妣孺人全州李氏 神位
현비유인전주이씨 신위

 할아버지

 할머니

顯 현
祖 조
考 고
學 학
生 생
府 부
君 군

神 신
位 위

顯
祖
考
學
生
府
君

神
位

顯
祖
考
學
生
府
君

神
位

顯 현
祖 조
妣 비
孺 유
人 인
金 김
海 해
金 김
氏 씨

神 신
位 위

顯
祖
妣
孺
人
金
海
金
氏

神
位

顯
祖
妣
孺
人
金
海
金
氏

神
位

 남편

 아내

남편

顯辟學生府君 神位

(현벽학생부군신위)

顯辟學生府君 神位

顯辟學生府君 神位

아내

故室孺人慶州金氏 神位

(고실유인경주김씨신위)

故室孺人慶州金氏 神位

故室孺人慶州金氏 神位